NORTHWICH
HISTORY TOUR

ACKNOWLEDGEMENTS

My thanks go to all who have allowed me to use photos from their archives of postcards and photographs over the years. Also, of course, as usual, to my wife Rose for her patience during the writing of the book.

First published 2018

Amberley Publishing
The Hill, Stroud,
Gloucestershire, GL5 4EP
www.amberley-books.com

Copyright © Paul Hurley, 2018
Map contains Ordnance Survey data
© Crown copyright and database
right [2018]

The right of Paul Hurley to be
identified as the Author of this work
has been asserted in accordance with
the Copyrights, Designs and Patents
Act 1988.

ISBN 978 1 4456 8290 7 (print)
ISBN 978 1 4456 8291 4 (ebook)

British Library Cataloguing in
Publication Data.
A catalogue record for this book is
available from the British Library.

Origination by Amberley Publishing.
Printed in Great Britain.

INTRODUCTION

J. Cumming Walters wrote in his book *Romantic Cheshire* in 1930: 'Northwich transports us at once to a goblin-realm of topsy-turveydom, and the stranger who finds himself amid the slanting structures has an impression at the outset of being involved in a crazy adventure. The natives are, of course, accustomed to walls askew, to sunken basements, squinting windows and bulging roofs.' This describes Northwich of old well. Accordingly, this history tour of the town will include many examples of the 'topsy turveydom' described by Mr Cumming Walters.

The Over prophet Robert Nixon foretold that 'Northwich would ultimately be destroyed by water' and over the years it has suffered several floods. Now, however, vast sums of money are being spent by the Environment Agency to build a flood defence system that will prevent this prophecy from coming true.

Probably the largest industrial complex in and around Northwich was the ICI (Imperial Chemical Industries) and it was here that polythene was discovered by accident in 1933. At least one member of most families were employed in some way in Wallerscote or Winnington Works. Brunner and Mond became a limited company, building Winnington Works on the grounds of Winnington Hall and producing the first batch of soda ash in 1874. The ICI became one of the largest and most successful companies in the world. By 1986 it was the largest employer in Mid Cheshire. It is now part of the Indian Tata conglomerate.

Our planned walk will take us from the Weaver Hall Museum and Workhouse through to the railway station and the first accident involving a train and a car. Enjoy the book and use it to guide you through this fascinating old town.

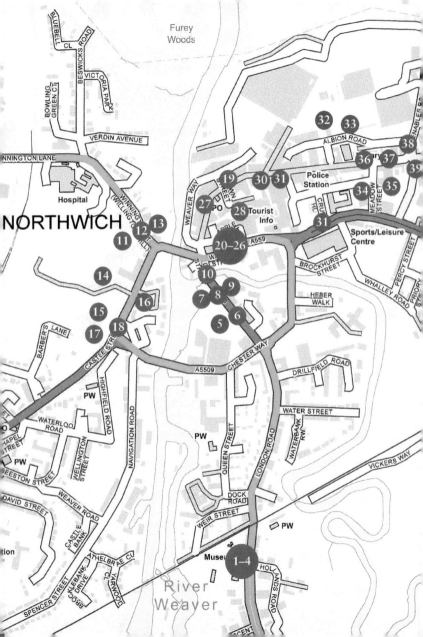

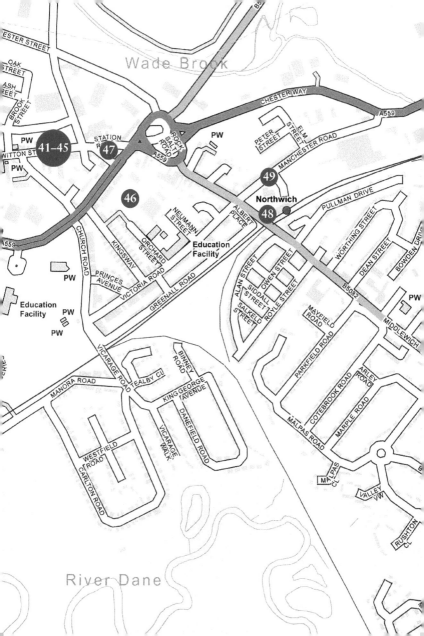

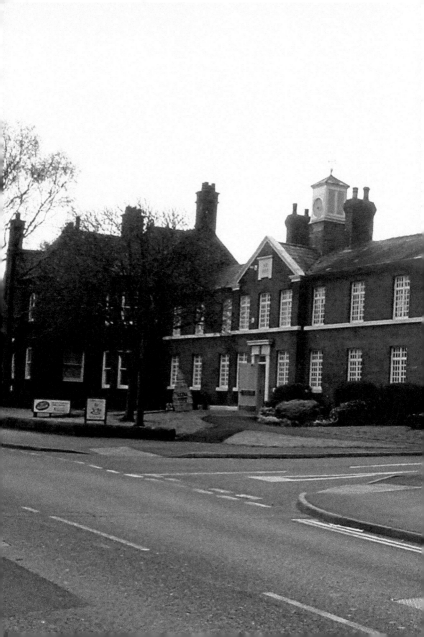

1. THE OLD WORKHOUSE

We start our tour at the Northwich Union Workhouse, erected in 1837–39. It was built some distance from the centre of the town so that the sight of the inmates would not 'discommode or prove offensive to the citizens'. It was designed by George Latham and followed the Poor Law Commissioners' model '200-pauper' plan. In 1838 the Commissioners authorised an expenditure of £4,530 to build it.

As the years passed, the workhouse later became Northwich Poor Law Institution, and was subsequently used as a retirement home until 1964. Only the front part of the workhouse buildings now remain, and they became the Northwich Salt Museum. It later had a name change to the one it has today, the Weaver Hall Museum and Workhouse. As well as having a salt museum, it also entertains regular speakers and other historical displays of interest. What better place to start a history tour of Northwich.

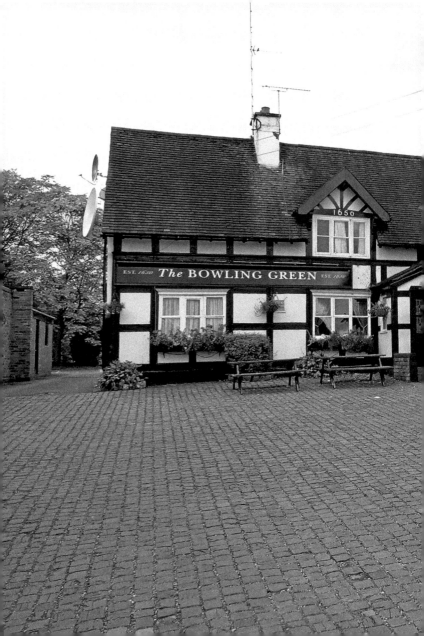

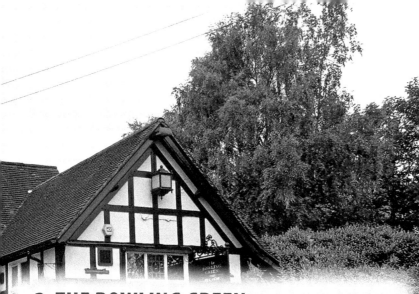

2. THE BOWLING GREEN

Leaving the museum, we walk back a few hundred yards to our next two buildings of interest. Firstly we come to a beautiful black-and-white pub, The Bowling Green, which some say is the oldest pub in Northwich town, although technically it was originally in Leftwich. We find it hidden away across an old sett stone yard in London Road, and it dates from 1650. It was a farmhouse then, but from around 1763 it became a public house called The Bowling Green. The attractive black-and-white exterior, although altered over the years, bears the date 1650. In fact, one of the extensions to the rear covers a lot of what was once a unique bowling green, one of the few L-shaped competition greens in the country, providing bowlers with a slightly more challenging game. After the Union Workhouse was built next door in 1837, many games would have been enjoyed there by the inmates – that is when they could get enough pennies together to enter the old pub. Northwich was once the home of many pubs, most of which have now gone, but The Bowling Green remains as a historical reminder of those days of yore.

3. VERDIN ART SCHOOL

A little further on we come to a building photographed when new in 1897: the Verdin Technical Schools and Gymnasium. Sir Joseph Verdin built it at the cost of £12,000 and it was officially opened on 24 July 1897 by the dowager Duchess of Westminster. It later came under the wing of the new Mid Cheshire College of Further Education and received the less expansive title of the Art College, London Road. It is now apartments.

Robert Verdin inherited the family salt business from his father Joseph, and by 1880 the company Joseph Verdin & Sons were the largest salt manufacturer in Britain, producing 353,000 tons of salt annually. The company had salt works and mines in various locations including Marston, Over, Wharton, Middlewich and Witton. He was a Northwich businessman and politician. He never married and lived with his brother Joseph and sister Mary at The Brockhurst (a house further up London Road in Brockhurst Way – now converted to flats). He was a prolific philanthropist, and in 1886 he gave the house, which is now the Victoria Infirmary, to the town. He also gave Verdin park and the Verdin Baths that were on it. A statue in his memory is still in Verdin Park. He died at The Brockhurst in 1887.

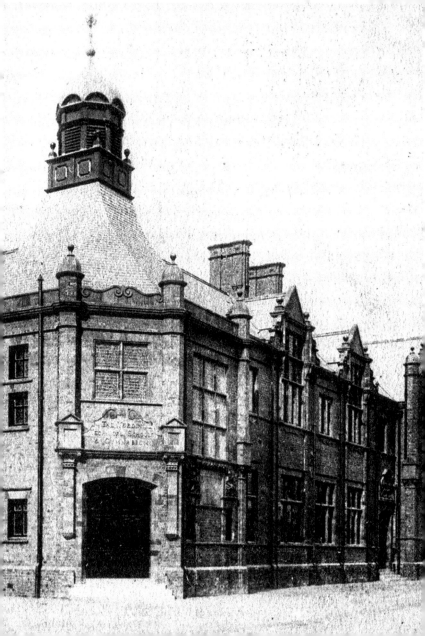

4. THE TECHNICAL SCHOOLS TODAY

Robert Verdin's brother Joseph, another partner in the family firm, was also a prominent figure in Northwich's affairs and lived at The Brockhurst. He was made a baron in 1896 and knighted in 1897. He was a JP and deputy lieutenant of the county, and he gave the Technical Schools (as seen here) to Northwich and another to Winsford to commemorate Queen Victoria's jubilee. Then, with his brother William Henry Verdin, he gave the Verdin Brine Baths to Winsford. When the Salt Union was formed in 1888, it brought an end to the Verdin family business. Joseph bought and moved to Garnstone Castle in Herefordshire with his sister Mary. Like his brother Robert, he never married and died in Herefordshire.

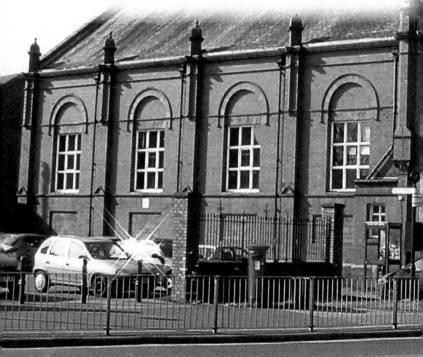

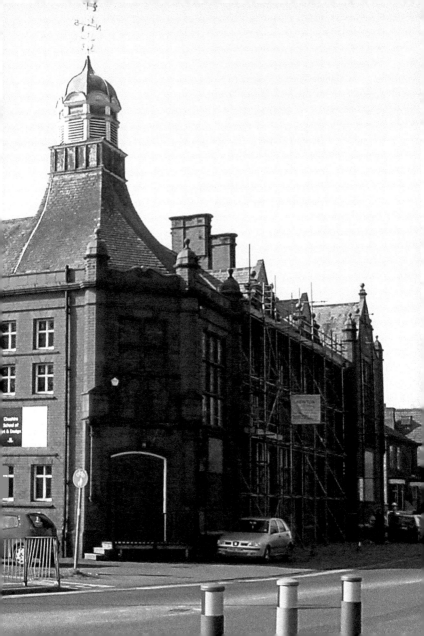

5. THE NEW BRIDGE INN

We now retrace our steps and pass the museum to the left, continuing down across the traffic lights towards the Dane Bridge and into an area of extreme subsidence and flooding. Passing a new supermarket on the left, the car park was the site of one of Northwich's cinemas, the Regal. On the right is the location of a theatre built before the war, which was never opened but was not demolished until the 1970s. Then we come to an attractive black-and-white and red-brick building that was once the replacement Bridge Inn for the one in the next caption. This building was built on metal beams, enabling it to be raised in the event of subsidence. However, this one went even further. It was lifted onto wooden greased rollers and rolled completely around the building next to it until it reached its present position. Although weighing 55 tons, it was manhandled 185 feet. Its final resting place was the site originally occupied by the old Bridge Inn. The building has had a few uses over the years, starting with a pub and a solicitor's office as seen in the modern photo.

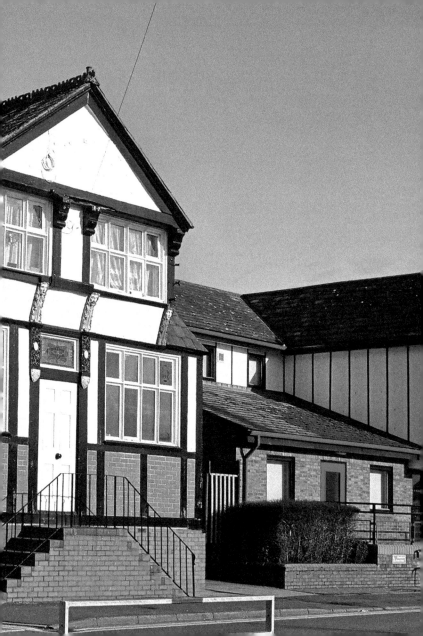

6. THE OLD BRIDGE INN

This subsidence will have occurred quite quickly, rendering the old Bridge Inn and the buildings around it impossible to save. When it was eventually demolished, the new Bridge Inn as previously described was deposited in its place.

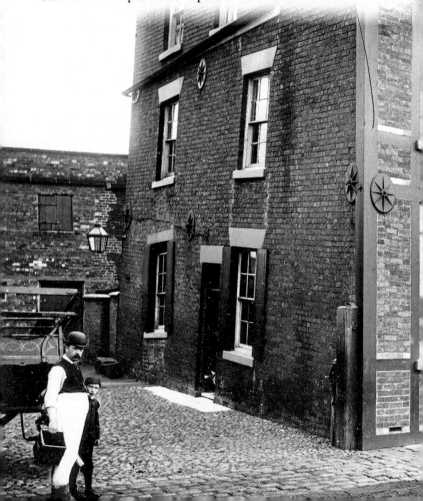

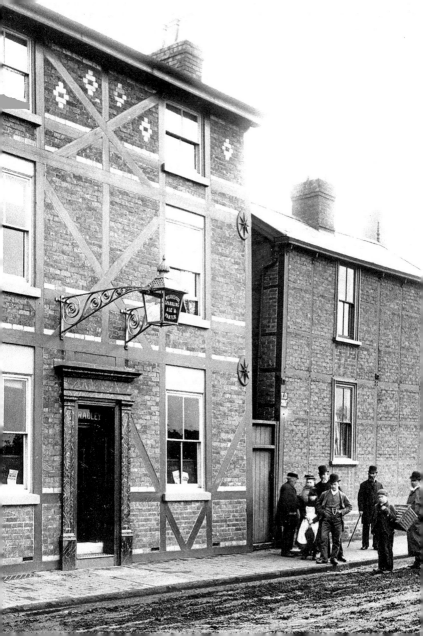

7. DANE BRIDGE

This bridge crosses the River Dane and via Dane Street into the Bull Ring. Dane Bridge is seen here in a tidy, well-constructed state, but things were soon to change. Catastrophic subsidence devastated the area as seen in the next photo. This whole area was subjected to subsidence, and the same applied to lower Castle Hill as we will see shortly.

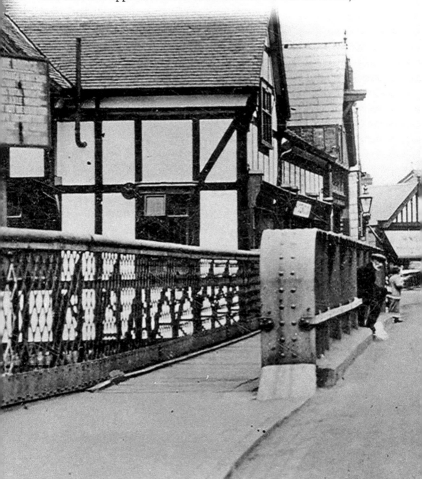

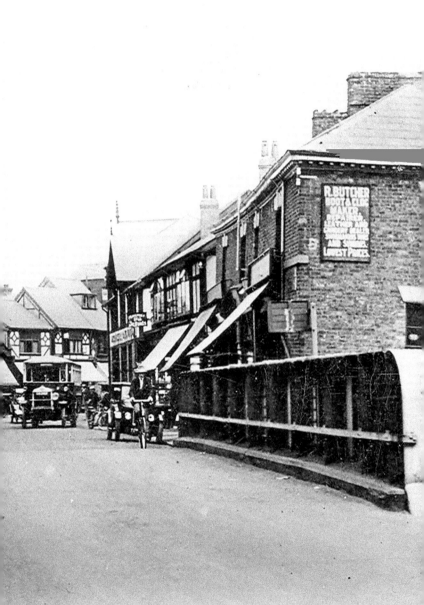

8. SUBSIDENCE AROUND DANE BRIDGE

A brief look now at the subsidence that occurred to and around the Dane Bridge. In all of these photos, an attractive black-and-white building can be seen in the background.

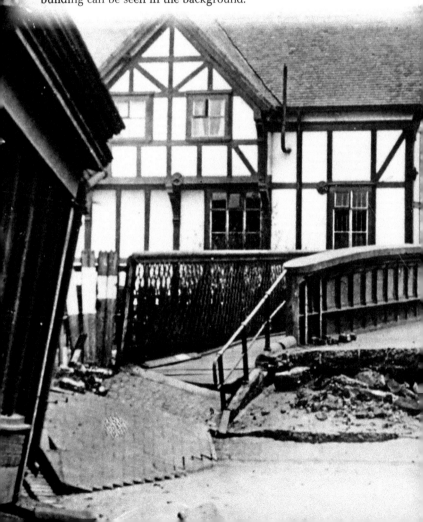

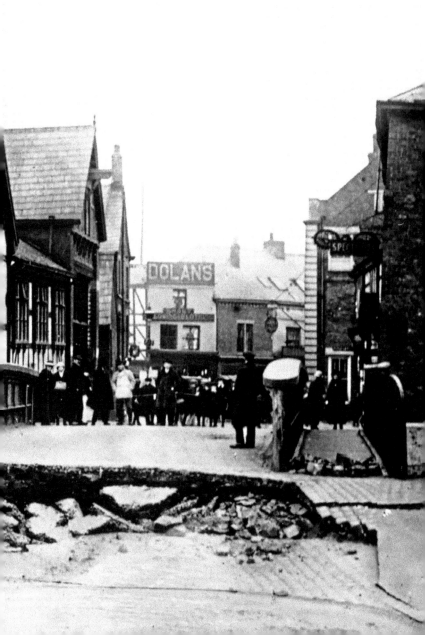

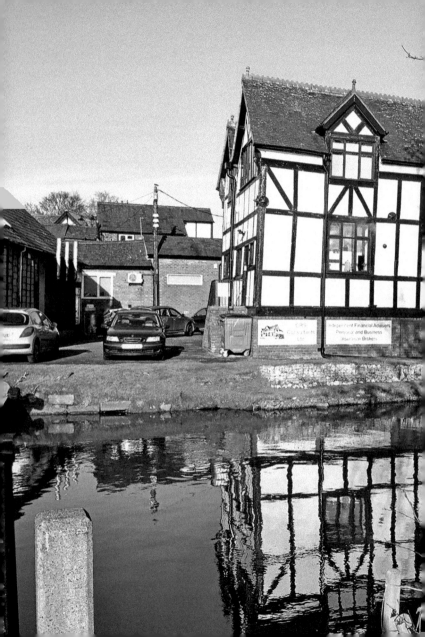

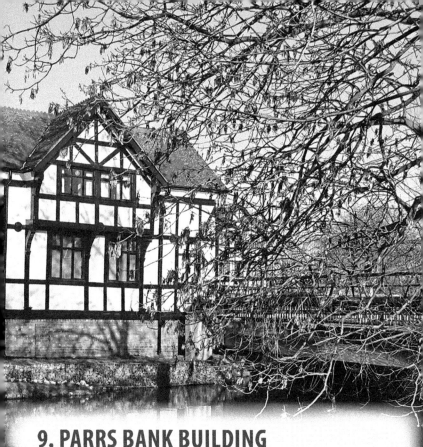

9. PARRS BANK BUILDING

What we see now is a beautiful black-and-white building originally dating from the mid-1800s. In such an unstable area as this, it underwent many lifts and renovations over the years, eventually being left derelict. Clive Steggel decided that a building like that should not be allowed to rot and in the 1980s he purchased it. Builders were brought in, and the building was almost completely lifted and rebuilt to the excellent condition that we see today. Clive still occupies the building with his company CRS Consultants.

10. TOWN BRIDGE

Continuing now across Dane Bridge and into Northwich Bull Ring, we will head across the Town Bridge. Northwich boasts the first two electrical-powered swing bridges in United Kingdom. They were built on floating pontoons to counteract the subsidence that the previous bridge suffered having required lifting over and over again. Eventually, it became too low to allow boats to pass. The bridge was the second of its type, the first being Hayhurst Bridge in Chester Way, Northwich. That one was built in 1898, and this, the Town Bridge, in 1899. Colonel John Saner designed both.

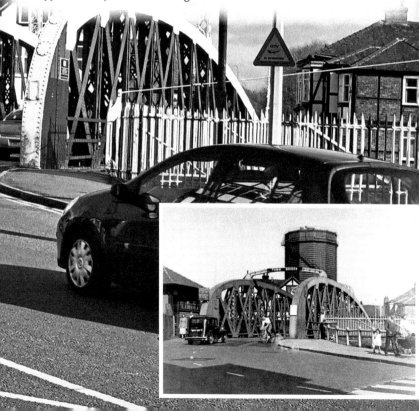

11. CASTLE STREET AND WINNINGTON STREET JUNCTION, AND JOE ALLMAN'S SHOP, 1900

Crossing the Town Bridge, we enter another area of severe subsidence, with Winnington Hill opposite. Looking up the hill in the old photo, we see an ancient junk shop owned for many years by Joe Allman. It was one of the most famous buildings in Northwich and featured on many postcards. The building was built as two small cottages in the 1600s and became an iconic and well-loved Northwich shop. It still had a soil floor in the second half of the twentieth century, when Joe still traded at the age of ninety. The once thatched roof was later covered in roofing felt. Despite a public outcry at the decision to demolish it, the council went ahead with their plans. Rumour has it that demolition companies fought for the rights to demolish this ancient building thinking that they would come across many riches. They were, however, very disappointed.

12. MOSSHASELHURST SOLICITORS

At the junction of Winnington Street and Castle Street is a large building housing Mosshaselhurst Solicitors. This building replaces the chapel that was on the site, and it was built incorporating the ability to be jacked up. This method was incorporated into the new build as the area subsided badly. The black-and-white buildings on the right are relatively modern but have been derelict for many years.

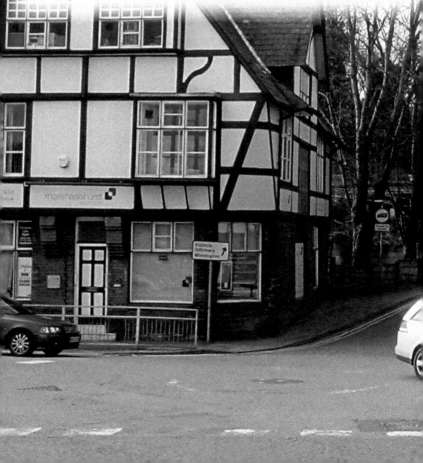

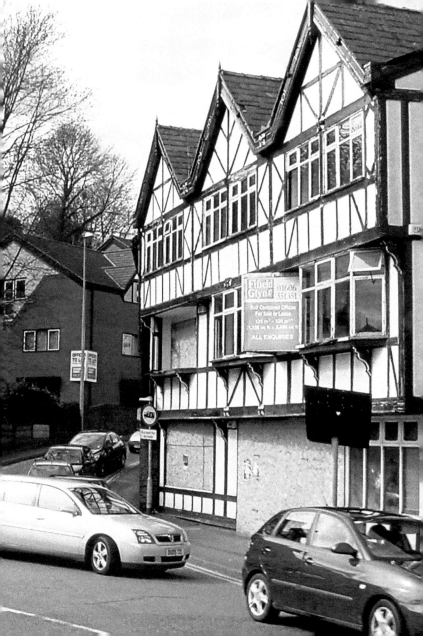

13. ANOTHER LOOK INTO WINNINGTON HILL

Here, a schoolgirl looks into the junction in around the 1920s.

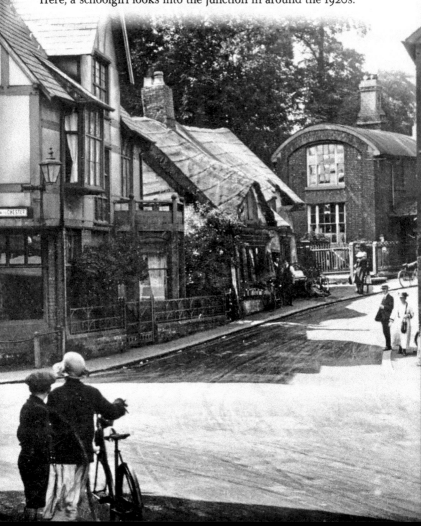

14. A LOOK DOWN CASTLE HILL

Carrying on for a short way up Castle Street, we look down towards the end of the street. The building known as Castle Chambers on the left has completed its slide back into the ground and would be demolished. This happened overnight. The large building on the left before the Mosshaselhurst building was later replaced by the black-and-white Garage.

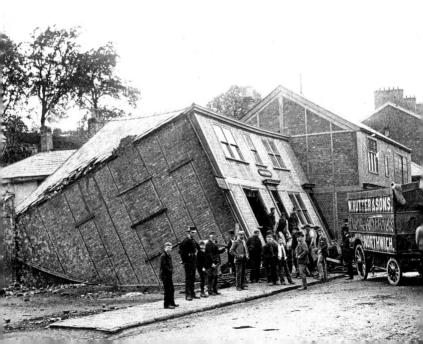

15. CASTLE STREET TODAY

This was once a busy shopping area bordering Verdin Park. The Garage building and Mosshaselhurst Solicitors can just be made out in the distance. The car showroom that replaced the old Garage closer to the camera has gone, replaced by retirement flats.

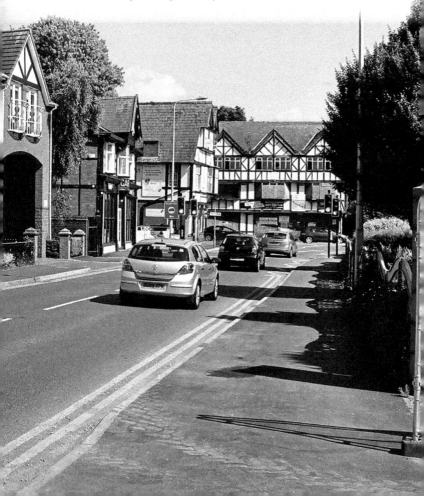

16. THE GARAGE AND THE SPORTSMANS INN

The building next to Mosshaselhurst and still bearing the word Garage in glass above the door is, at the time of writing, a locksmith. It was built in 1920 to replace the large building that occupied the site but had succumbed to subsidence. As the name indicates, it was built as a car showroom, but when a large custom-built showroom was opened next door, it went through various changes: from a carpet shop and pine shop to a café and then a nightclub called JWs and The Bridge.

Across the road from the Garage a large black-and-white pub called the Sportsmans Inn could be found. This hotel was built in 1776. Originally known as the 'New Eagle & Child', its name changed to the Sportsmans Inn in 1820. Despite suffering the effects of subsidence, it lasted until 1976 before it had to be demolished. The area now houses a garden.

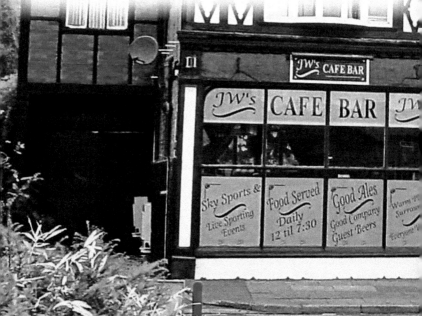

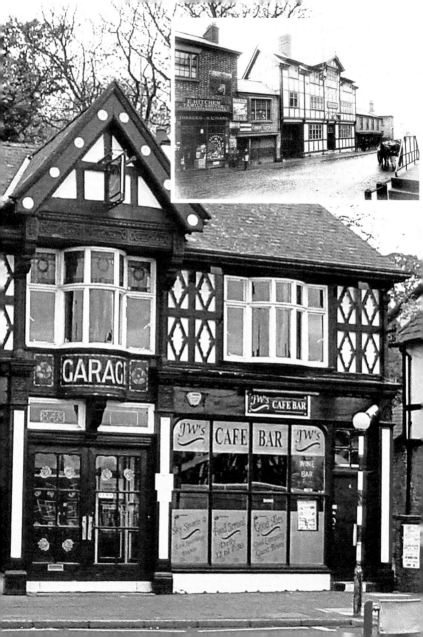

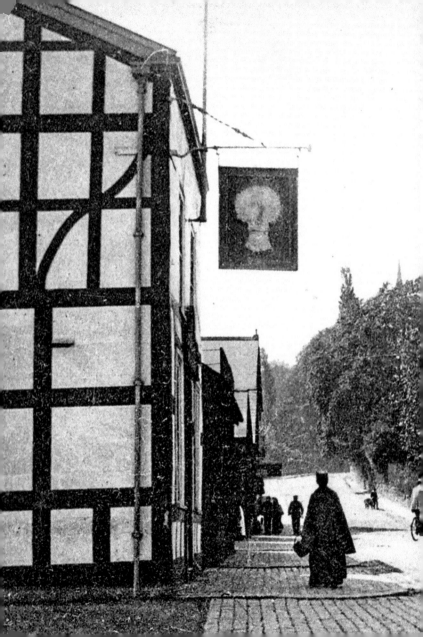

17. UP CASTLE HILL

Before we leave this area, which was once one of the many devastated areas of the town, we look up the road to the buildings on the opposite side that are in good condition. The black-and-white building on the left is the Wheatsheaf Inn. On the right of the picture is Platt's Restaurant, quite a busy place at the time, which is now a small car park.

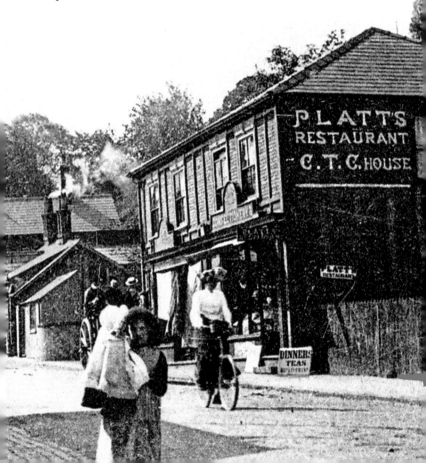

18. UP CASTLE HILL AFTER THE SUBSIDENCE

How things changed in Northwich during the late 1800s and early 1900s. Platt's Restaurant has sunk into the ground and is held together by planks of wood. The next building along appears unaffected but might have already been lifted. We leave the devastation here and return to the Town Bridge and cross into the Bull Ring.

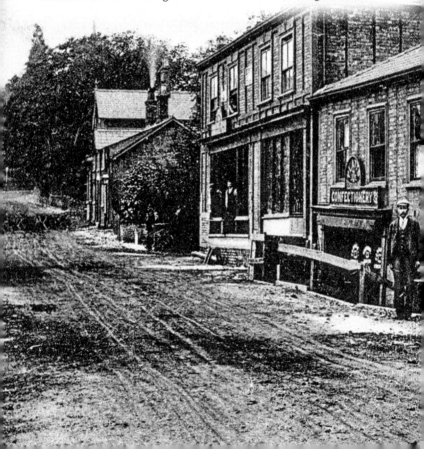

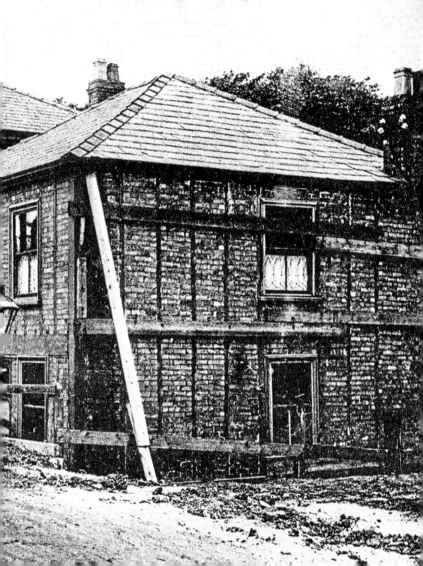

19. A MODERN BULL RING

The Bull Ring is seen here with the one-way system in place, a system not universally welcomed into town. It is part of Northwich's one-way system now, but many years ago it was a very busy area.

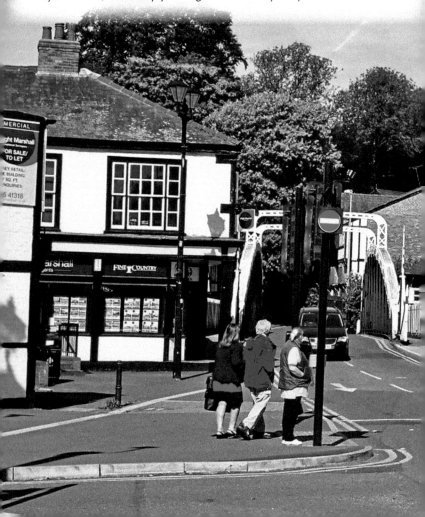

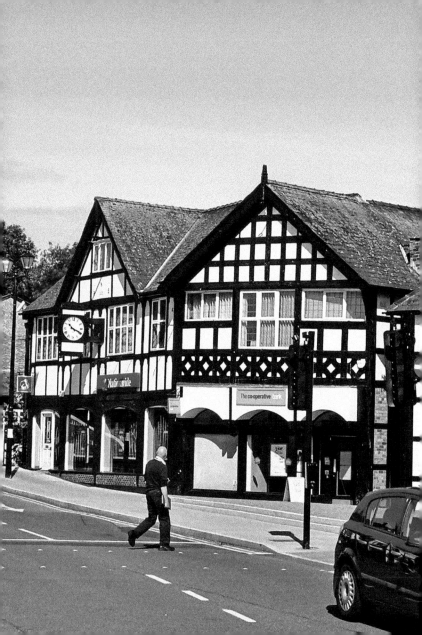

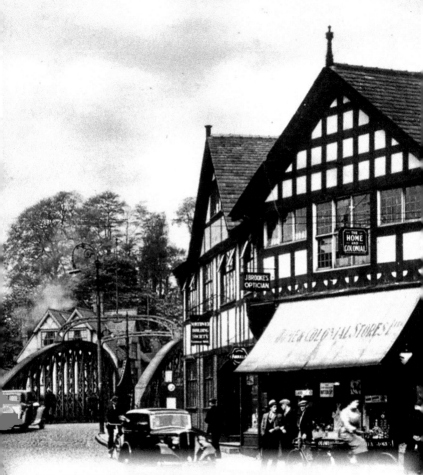

20. THE BULL RING, *c.* 1940s

A look at the centre of Northwich, the Bull Ring, many years ago with many cars that would now be classics. Many towns have a Bull Ring, usually going back to the days of bull-and bear-baiting by dogs. It was also the centre of the town used for proclamations and celebrations.

21. THE BULL RING IN THE EARLY 1900s

A final look now at the Bull Ring itself, with a nice hand-tinted photograph dating back to the turn of the last century when the Town Bridge was quite new.

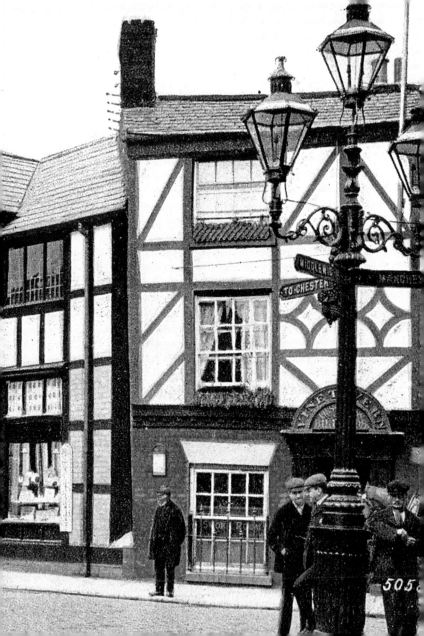

22. THE ANGEL HOTEL IN THE EARLY 1900s

This ancient hotel had the address No. 10 High Street and was opened in 1763, facing into the Bull Ring. It was once an important coaching inn that in the early 1800s saw the *Rocket* arrive at 9.30 a.m. every morning from Liverpool to Wolverhampton. The *Nettle* from Nantwich to Manchester was also a regular. Many VIPs of the day would pass through its doors, one being the future Queen Victoria before she was queen.

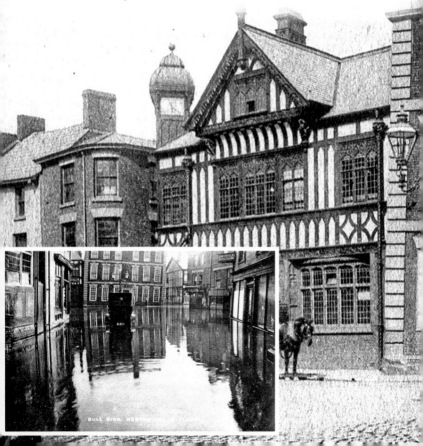

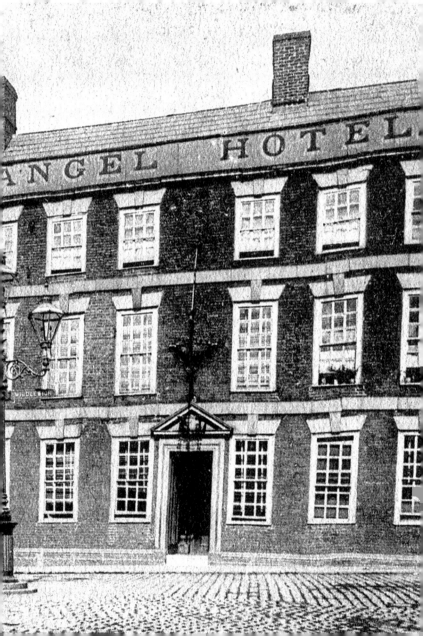

23. THE ANGEL HOTEL IN THE FLOOD

The hotel suffered several floods in the area, one of which can be seen here, but stood solidly with waterlogged cellars and ground floor. What it was unable to fight was the subsidence that Northwich almost uniquely suffered.

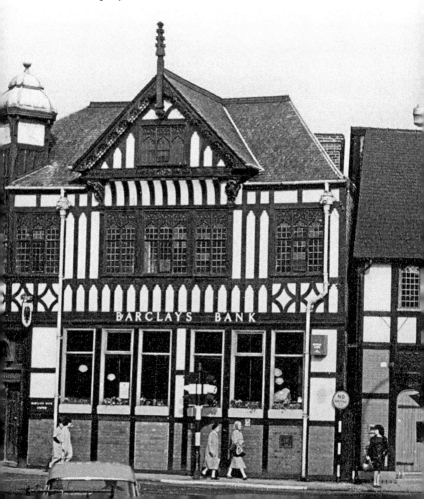

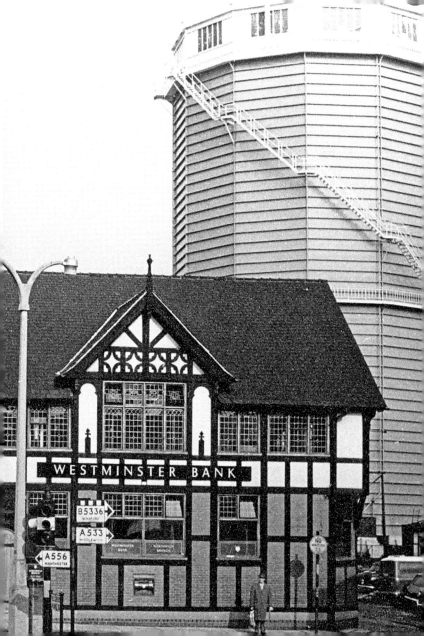

24. SITE OF THE ANGEL HOTEL IN THE 1960s

We have a view here of what now stands in place of the hotel, and the Northwich gasometer or gasholder rises behind it. This particular one was quite famous. The first gas telescopic holder was invented in 1824 and had to be supported by pillars. Then in 1890, a gentleman by the name of William Gadd invented the spirally guided gasholder. No longer would there be a need for supporting stanchions. The very first one is the one you see here, built at Northwich in 1890. Its fame did not protect it and it was demolished in 1988.

In respect of this hotel, it has been well documented in photographs as the windows started to sag and the large building slowly succumbed to the unstable ground, finally being demolished in 1921 to make way for the bank in the modern photo. *Inset*: The Bull Ring was the scene of many large gatherings, and the Angel formed the background to them. Here we have an example of this with the proclamation of the accession to the throne of George V on 6 May 1910.

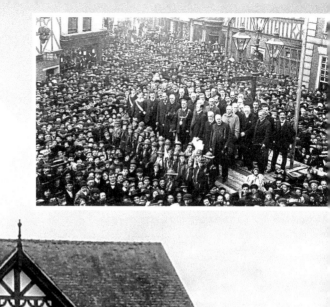

25. JACKING UP THE BANK

Here we see work underway to rebuild the lower part of the bank building after jacking it up. The building was then left in the strange and rather unique position of having a lower storey newer than the upper one. The ability to be jacked up leaves us with an attractive building that has gone through many different guises. It is at the junction of High Street and the Bull Ring, but in the early years High Street continued here past the Lamb Hotel.

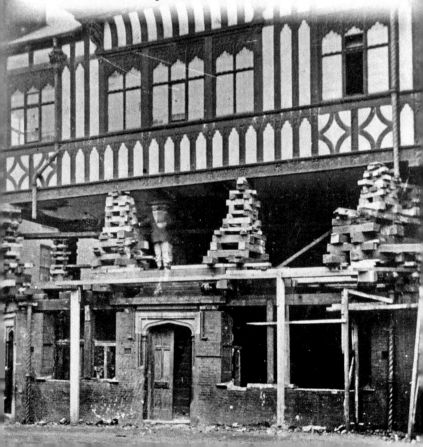

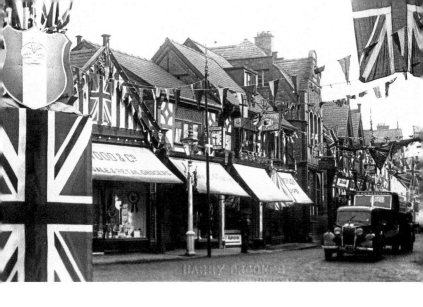

26. INTO HIGH STREET

Looking into Northwich High Street, on the left is the Eagle & Child Hotel with the sign prominently displayed. It was built in 1772 and closed in 1939 at which time it became a bank. The licence would transfer to the new Beech Tree at Barnton – now demolished. The stone plaque of an Eagle & Child (below) can still be seen on the front elevation.

27. THE BLACK-AND-WHITE BUILDING, CROWN STREET JUNCTION

We come to the end of the High Street where it joins Crown Street. Head straight on into Witton Street. On the corner is an attractive black-and-white building that was once The Red Lion Hotel. At the time of writing it is a travel agent.

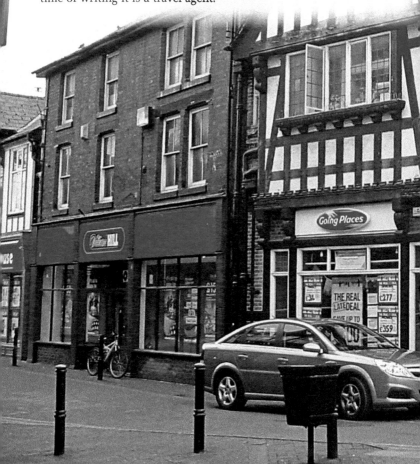

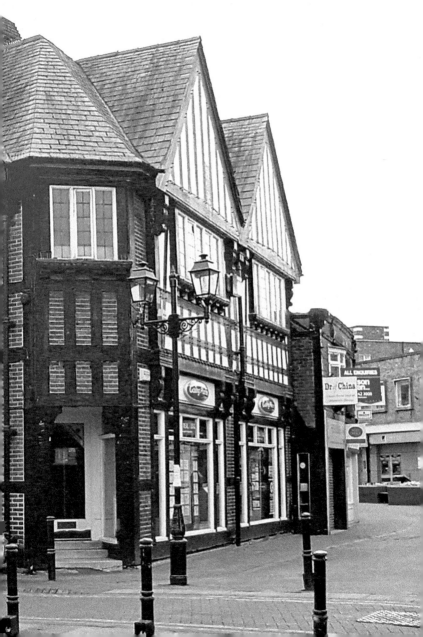

28. THE RED LION, CROWN STREET JUNCTION, 1891

Compare the modern photo of this building on the previous page and you can see that although the pub was not completely demolished, it was altered substantially, which the front elevation certainly illustrates. It has gained the very popular mock Tudor black and white, rightfully very popular at the time. If you look at the building beyond it, you can see that over the years, apart from the pub, little has changed architecturally.

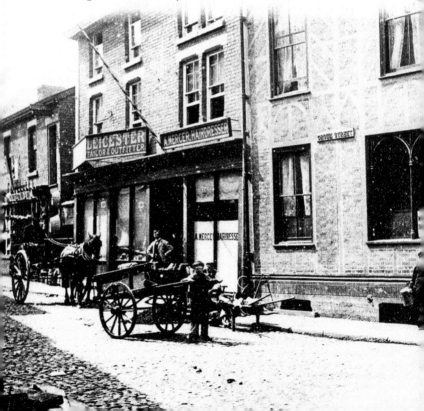

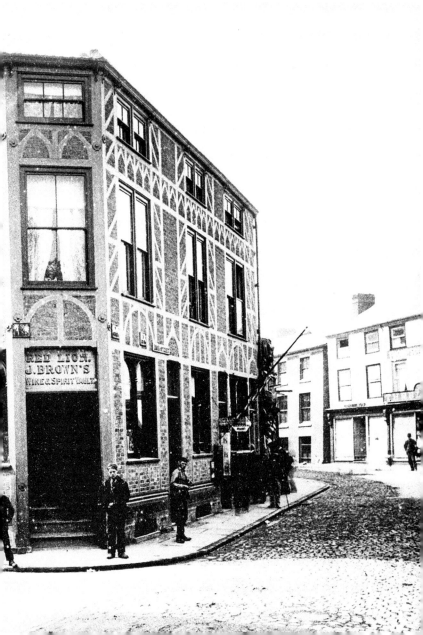

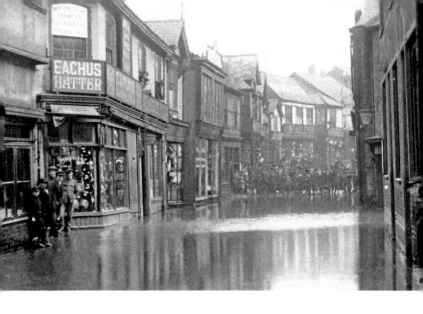

29. WITTON STREET IN THE FLOOD

Witton Street and High Street, like the Bull Ring, were frequently plagued by floods and this is one of them – in the 1920s. Many millions have now been spent on fitting flood-defence barriers, so hopefully photographs like this one will not be possible.

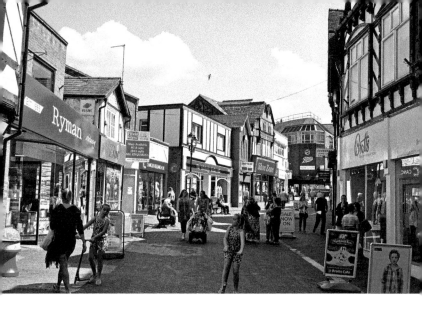

30. WITTON STREET TODAY

Looking now at the same view – without the water. Witton Street was once a two-way street for traffic but has now been pedestrianised for much of its length.

31. LEICESTER STREET JUNCTION

Further up Witton Street we come to the Leicester Street junction. Leicester Street now leads to the modern Barons Quay development, but in the past it went to an industrial area and the original Barons Quay, from where ships sailed down the River Weaver to Liverpool. It also housed many poorhouses, most of which suffered spectacular subsidence.

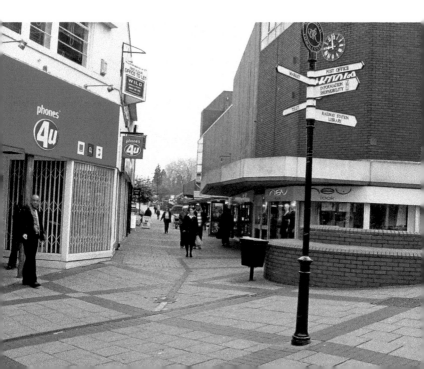

32. LEICESTER STREET AND THE DRUIDS ARMS

Situated at the junction of Gibson Street and Leicester Street, the Druids Arms was next to a salt mine, and if you look carefully you can see its downfall in the form of the salt mine sinking. Gibson's Road was another road leading to Barons Quay and the railway there. It seems strange to have a mine in what is the town centre. There were, in fact, four mines in that location: Barons Quay, Witton Bank, Penny's Lane and Neumann's Mine. All four mines were infilled and stabilised after a grant of £32 million by English Partnerships and made safe before the work that has turned Barons Quay into a large leisure and retail development.

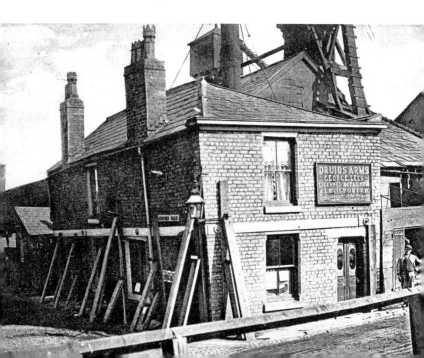

33. LOCATION OF DRUIDS ARMS

The land where the Druids Arms and the junction of the long-gone Gibson Road once stood has now been stabilised and has a Marks & Spencer store.

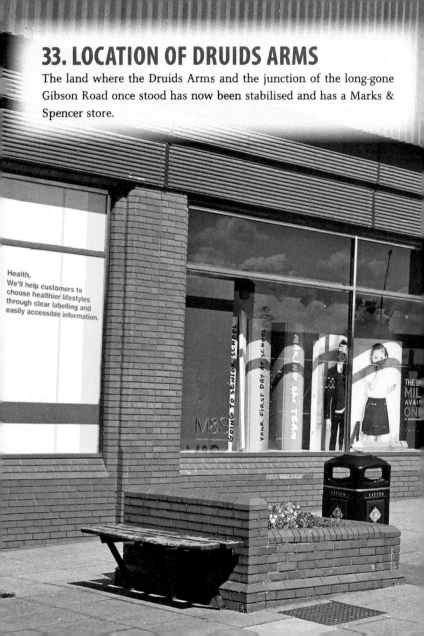

Health.
We'll help customers to
choose healthier lifestyles
through clear labelling and
easily accessible information.

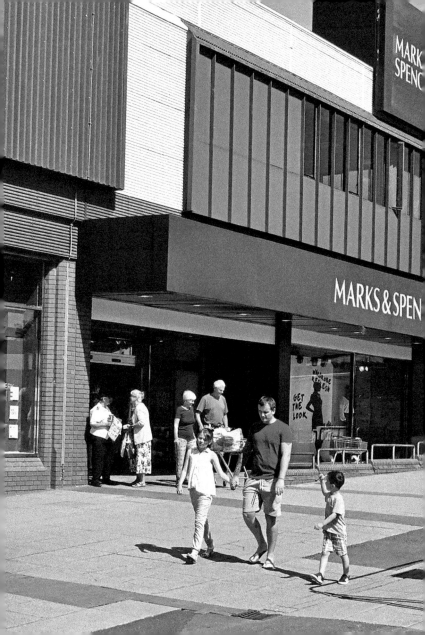

34. THE OLD SHIP HOTEL

The Old Ship Hotel was in Witton Street, prominently in the centre of the town at the junction of Leicester Street and a narrow lane leading to a timber yard and the gasworks. Identified by its ship-like clapboard cladding, it was built in 1763 and in 1933 it was demolished.

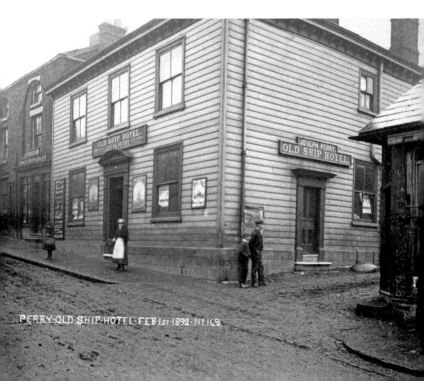

PERRY-OLD-SHIP-HOTEL-FEB-1st-1892-Nº-1169

35. THE OLD SHIP AREA

The Old Ship was soon rebuilt in various guises including as Marks & Spencer and as a branch of Clintons Cards, as seen in the more modern shot here. It is now a Quality Save store. Northwich had several pubs and inns with the name ship in the title as the town had two important shipbuilders and much river transport, being connected to Liverpool via the navigable River Weaver.

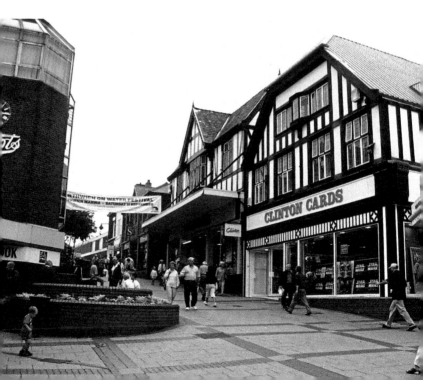

36. BACK TO WITTON STREET, LOOKING DOWN FROM THE BROW

Here we walk up Witton Street ascending the slight bank that was known colloquially as Ship Hill. In this photo from the early 1930s we see the period shops and the Old Ship Hotel (as shown in the inset) from where the gradient received its nickname. The inset is *c.* 1920 and the main image is from the 1950s, by which time the Old Ship Inn had been demolished. The Marks & Spencer's building was built in its place.

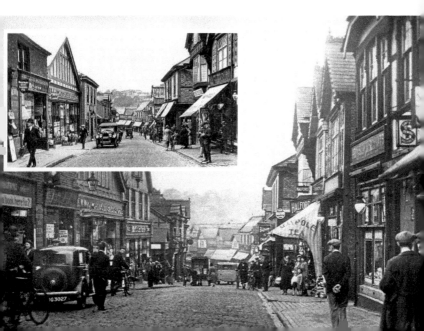

37. DOWN WITTON STREET TODAY

A modern shot of a now pedestrianised area. Woolworths has gone and is missed by the shoppers.

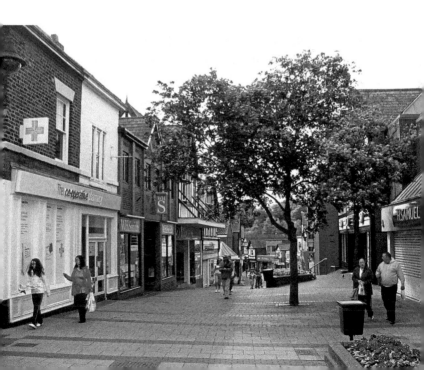

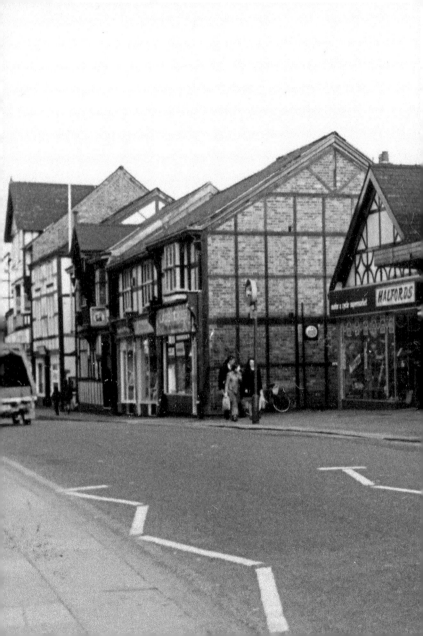

38. THE SHOPS AT THE TOP OF SHIP HILL

Continuing to the top of 'Ship Hill', we find a rather scruffy series of shops that were designed and built in the 1960s. They are an example of just how bad architecture became after the Second World War.

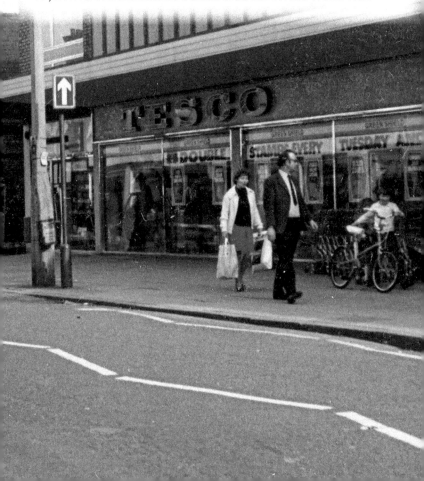

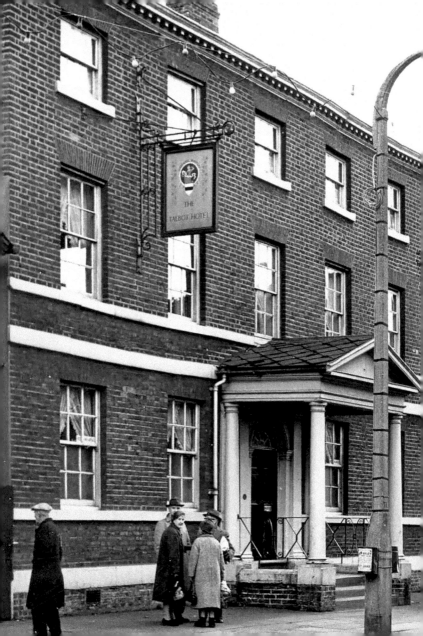

39. THE TALBOT HOTEL AND THE NORTHWICH CENTRAL METHODIST CHAPEL

Here are the two buildings that were here before the delightful row of shops were built: the Talbot Hotel, or Vaults, and its adjoining red-brick chapel. Built around 1840, the Talbot was demolished in 1962, and the chapel was built in 1835 and closed in 1954. I will leave the reader to decide which is the most attractive, the modern or the old.

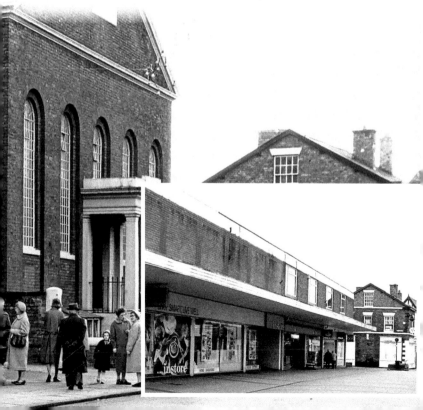

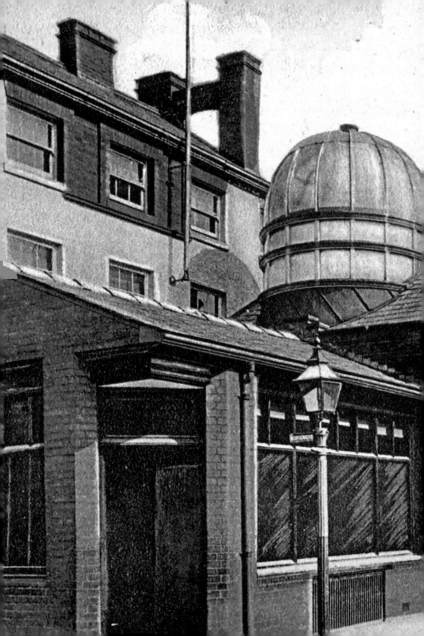

40. THE 1887 NORTHWICH LIBRARY

In 1887 Sir John Brunner presented the library with the dome to the town. It was a very attractive building, but built without the ability to be jacked up in the event of subsidence. Hence around ten years later, by the turn of the century, it had become unserviceable due to subsidence.

41. THE 1909 NORTHWICH LIBRARY

In 1909 the second library was built and was new in this photo taken around 1910. It was built with the ability to be lifted should subsidence occur again, as it did. The library housed the Salt Museum until 1981 when the previously featured Northwich Workhouse was restored and became the new Weaver Hall Museum & Workhouse.

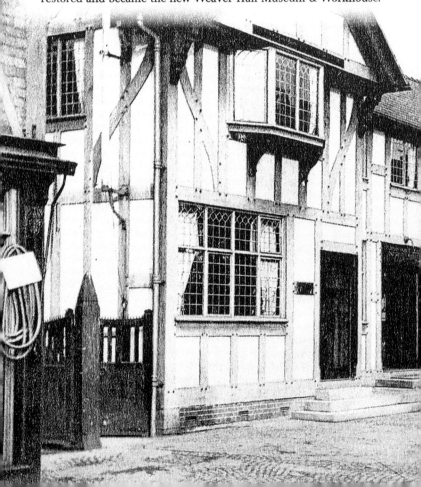

Brunner Free Library, Northwich

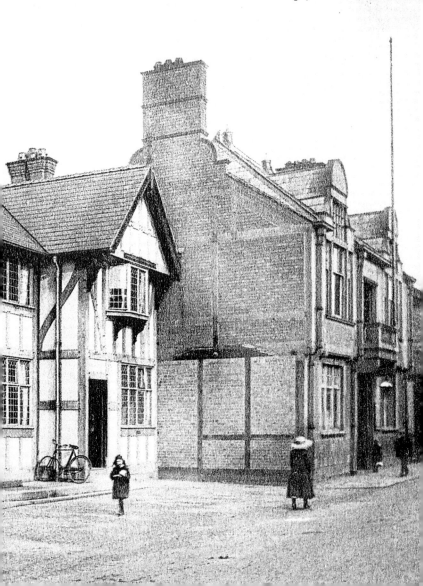

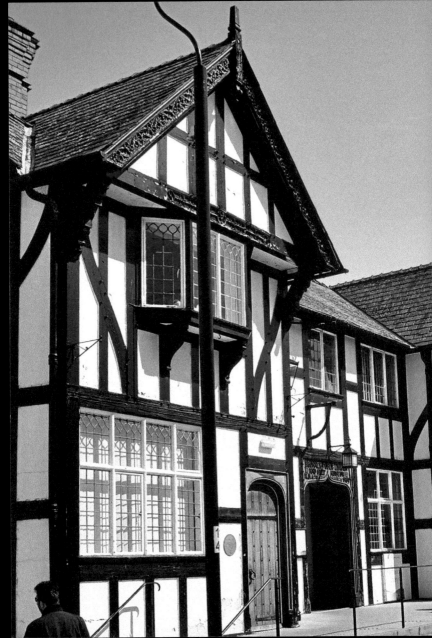

42. A MODERN VIEW OF THE LIBRARY WITH MEADOW STREET OPPOSITE

This building can be lifted and has made use of this over the years. Opposite the library is Meadow Street, which was very prone to subsidence as the inset photo shows. There is something of an optical illusion here as the black-and-white buildings at the end of Meadow Street are in Witton Street, which looking from Witton Street appears downhill. There are no old buildings left in Meadow Street now.

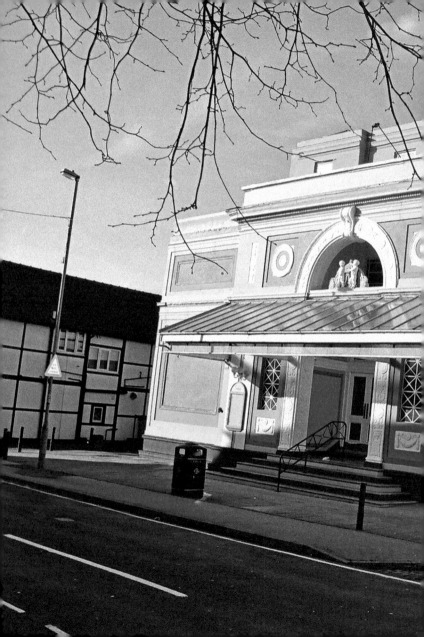

43. THE PLAZA

Further along Witton Street, we find the vibrantly painted Plaza. A Grade ll-listed building, it was typical of these early cinemas with their eye-catching designs. The architects were from local firm William & Seager Owen. It was safe from subsidence as it has a steel frame with brick cladding. Note the two naked cherubs high on the front elevation supporting a film camera. The building was closed as a cinema in the early 1960s and converted into a bingo hall. This business closed in 2011.

44. THE OLD POST OFFICE

Northwich post office was purpose-built in 1914/15, although it didn't open until after the First World War, in 1919. This beautiful building was designed by the architect Charles Wilkinson and was the town's largest building that could be jacked up. It served the area well both as a general post office and sorting office until 1999 when the decision was made to close it. Soon after it was sold to the pub chain Wetherspoons and opened as a popular pub called The Penny Black.

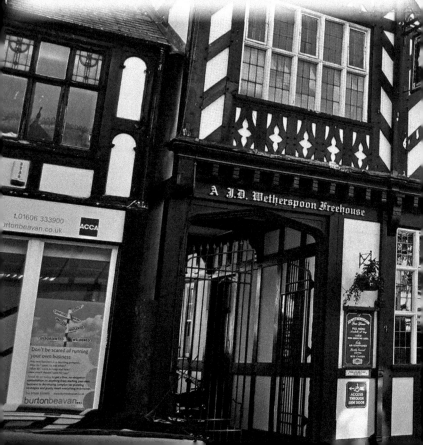

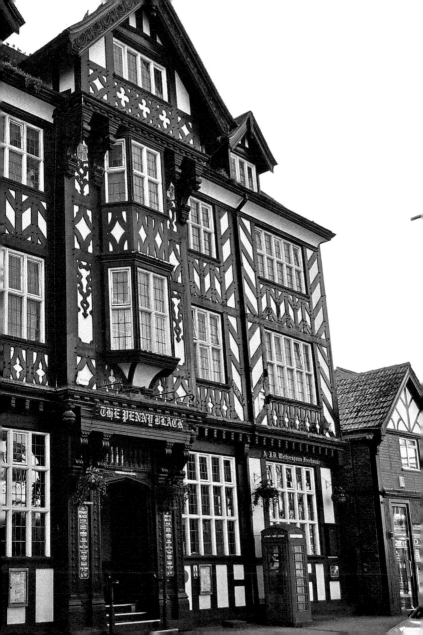

45. ST WILFRID'S CHURCH AND SCHOOL

Here we see the Catholic Church of St Wilfrid's, with its adjoining school building that no longer houses a school but the Parish Social Centre. All school places have moved to the more modern premises at St Nicholas' School at Hartford. The church was built in 1864 and designed by Edmund Kirby. The congregation, swollen by an influx of Irish immigrants, provided the money to purchase the land and buildings, which amounted to £1,545. The school was built between the late 1860s and early 1870s and enlarged in 1901/02.

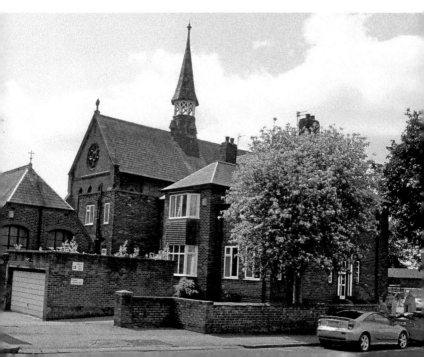

46. ST HELEN'S CHURCH

A short detour down Church Road at the side of St Wilfrid's old school brings you to St Helen's Parish Church or Witton Church, the main Church of England church. It is believed to have been built in the thirteenth century as a chapel of ease to the older church in Great Budworth. It was not until 1900 that it became the main Northwich parish church, drawing in the parishes of Great Budworth, Davenham and surrounding villages.

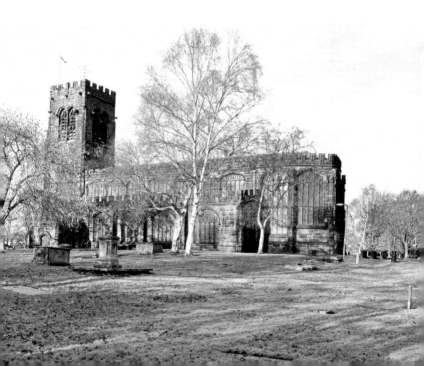

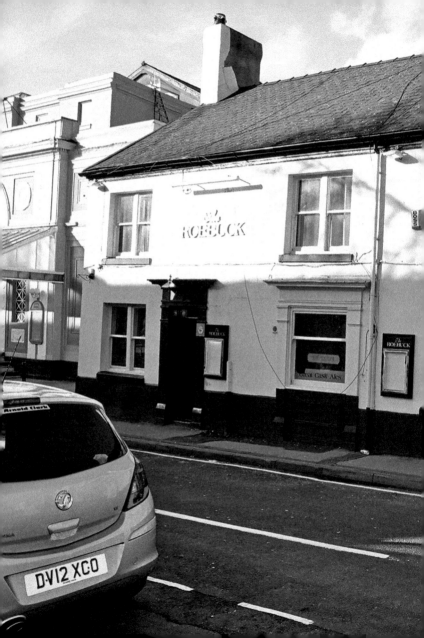

47. THE ROEBUCK

This old pub, closed at the time of writing, is reputed to be the oldest pub in Northwich still extant. Built around 1700 as a row of three cottages at the end of a row of eight, over the years it was cosmetically restored, even incorporating an adjoining cottage. I say the oldest pub in Northwich, but the Bowling Green in London Road is older. At the time of building, however, it was in the parish of Leftwich whereas The Roebuck has always been within the Northwich/Witton cum Twambrooks boundary.

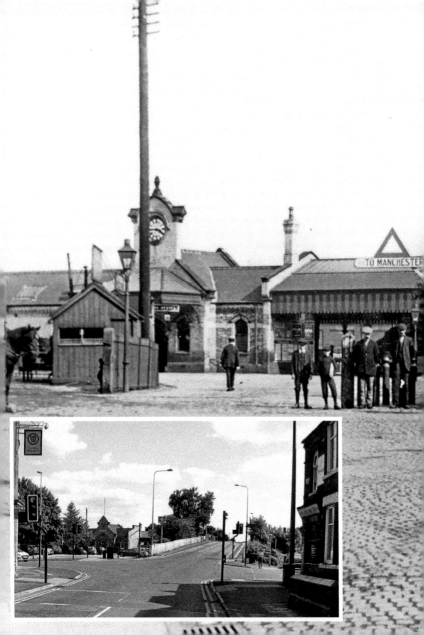

48. NORTHWICH STATION, *c.* 1900

Continuing along Witton Street, we have to cross the dual carriageway to join Station Road; at one time the two streets came together. As we reach the end of Station Road, we reach Northwich station. This impressive station was built by the Cheshire Lines Committee in 1897. The line had in fact opened from Knutsford in 1863. Later it was expanded locally with salt branch lines spreading out from the marshalling yards to Marston, Barons Quay and elsewhere serving the many salt mines in the area. The large marshalling yard has now gone to make way for a Tesco supermarket, and the motive power depot has become housing. Even the station hotel, known as The **Lion & Railway**, has now become apartments.

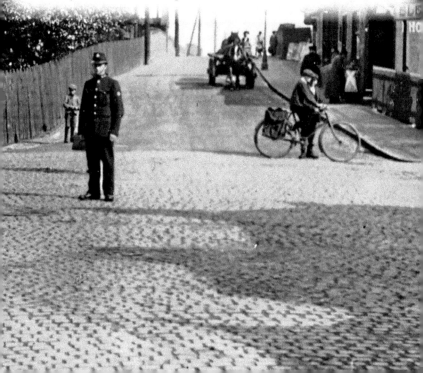

49. THE LOCOMOTIVE INN

Just into the neck of Manchester Road we see a large white building with the bust of an old man on the front. It was once the Locomotive Inn but is now apartments. Across the road is the Tesco petrol station, once the Northwich marshalling yards. One of the lines crossed the road at the side of the pub to travel to Barons Quay. *Inset:* A man would lead the train across the road with a red flag, but a chauffeur-driven car at the turn of the twentieth century ignored the flag and a fatal crash ensued. It was believed to be the first of its kind between a car and a train. There ends our history tour of Northwich on foot. There are several other sites and attractions of interest but they will require transport.

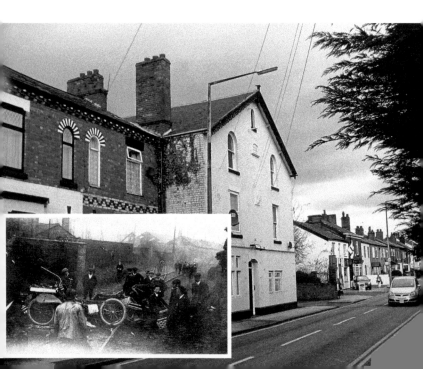

50. LION SALT WORKS AND MUSEUM

First, the Lion Salt Works that is now a living museum in Marston. Return to the large roundabout at the top of Chester Way and turn right towards Marston on Old Warrington Road. The Lion Saltworks Museum can be found next to the canal. Now open to the public, the salt pan was constructed at the rear of the old Red Lion Inn, which is now part of the museum. It did not close until 1986 when it was left derelict for a while but is now an excellent visitor attraction.

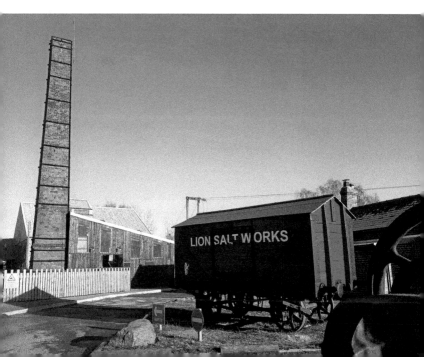

51. WINNINGTON OLD HALL

Follow the one-way system, head for Barnton up the previously mentioned Winnington Hill and continue through two sets of traffic lights until you cross the old railway bridge and arrive at the Winnington Works. Turn into the works on the right and you will come to an ancient black-and-white hall. It was built in the seventeenth century with the additional stone wing added in 1775. In 1873 John Brunner and Ludwig Mond formed a partnership and purchased the hall and its expansive grounds to build a chemical plant that became the ICI – Imperial Chemical Industries. The hall outlived the works and is used now for small businesses.

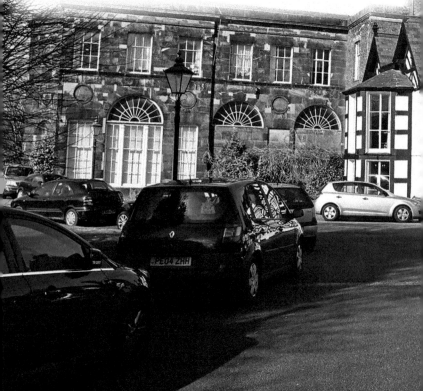

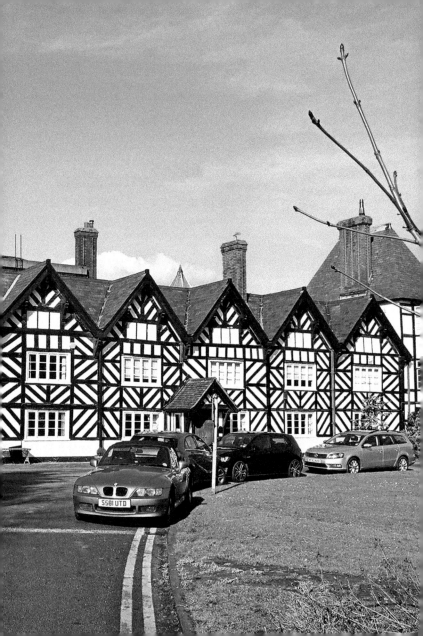

52. WINNINGTON TURN BRIDGE

Returning to the road and continuing towards Barnton we come to a set of traffic lights over a narrow bridge. This bridge has an interesting history, or rather an earlier one at the same location has as it was the scene of the Battle of Winnington Bridge. After the English Civil War and the execution of Charles I, there were uprisings ordered by his son the Prince of Wales, later Charles II, who was in exile abroad. Only one of these uprisings came to fruition, if not success, and that was the one under the command of Sir George Booth, called the Battle of Winnington Bridge. It was a one-sided scuffle with Booth's Royalists holding the high ground on the Barnton side of the bridge. Parliamentarian Major-General John Lambert's cavalry crossed the bridge, and there was a short skirmish. Booth's forces scattered with only one of Lambert's men and around thirty of Booth's insurgents killed. Booth escaped dressed as a woman, but was later arrested in Newport Pagnell while shaving. He was locked in the Tower of London. The following year he was released and made MP for Cheshire, being one of twelve MPs appointed to convey the message to the Prince of Wales to return to England. The prince did so to wild rejoicing, and in the following year on St George's Day he was crowned Charles II. Sir George Booth was awarded £10,000 and became Lord Delamer in thanks for his dedication to the Royalist cause.

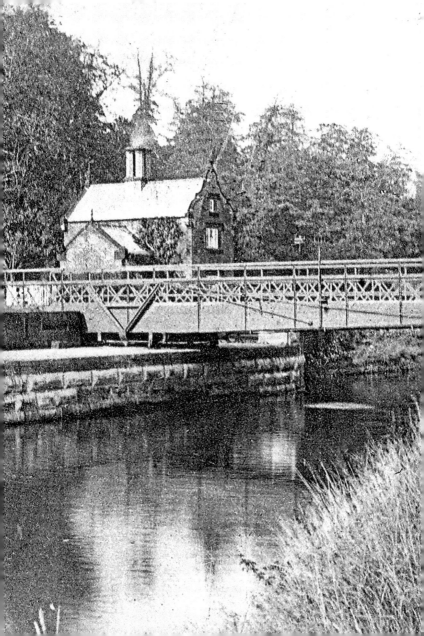

53. THE ANDERTON LIFT

Turning right off the bridge, we soon come to one of the wonders of the canals: the Anderton boatlift. It was built in 1874 to carry canal boats from the Trent and Mersey Canal to the River Weaver. There are only two working boat lifts in Britain: this one and the Falkirk Wheel in Scotland. Originally the Anderton one worked using hydraulic rams with counterbalanced water-filled wrought-iron caissons to carry the boats, but after a period of neglect it is once again working and doing what it was built for, albeit by electric power. It also houses a visitors centre.

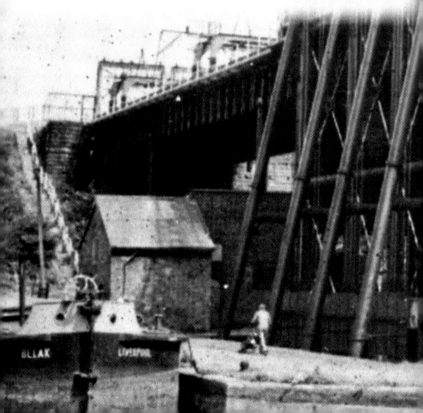

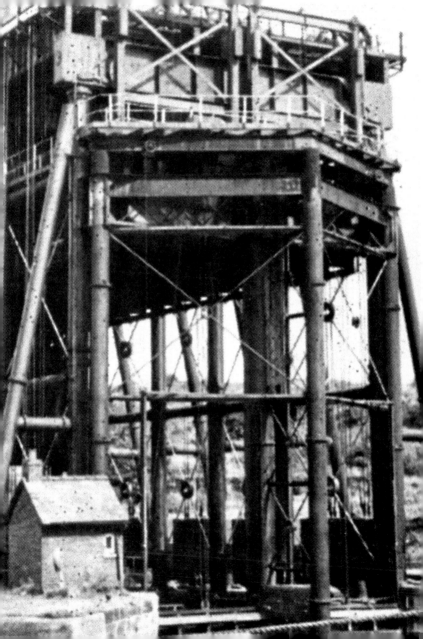

ABOUT THE AUTHOR

Paul Hurley is a freelance writer, author and is a member of the Society of Authors. He has a novel, newspaper and magazine credits and lives in Winsford Cheshire with his wife Rose. He has two sons and two daughters.

Contact www.paul-hurley.co.uk

Books by the same author:

Fiction
Waffen SS Britain

Non-Fiction
Middlewich (with Brian Curzon)
Northwich Through Time
Winsford Through Time
Villages of Mid Cheshire Through Time
Frodsham and Helsby Through Time
Nantwich Through Time
Chester Through Time (with Len Morgan)
Middlewich & Holmes Chapel Through Time
Sandbach, Wheelock & District Through Time
Knutsford Through Time
Macclesfield Through Time
Cheshire Through Time
Northwich Winsford & Middlewich Through Time
Chester in the 1950s
Chester in the 1960s
Chester Pubs (with Len Morgan)
Northwich Through the Ages
Macclesfield History Tour
Knutsford History Tour
Nantwich History Tour

Joe E

Por United Library

https://campsite.bio/unitedlibrary

Índice

Descargo de responsabilidad

Este libro biográfico es una obra de no ficción basada en la vida pública de una persona famosa. El autor ha utilizado información de dominio público para crear esta obra. Aunque el autor ha investigado a fondo el tema y ha intentado describirlo con precisión, no pretende ser un estudio exhaustivo del mismo. Las opiniones expresadas en este libro son exclusivamente las del autor y no reflejan necesariamente las de ninguna organización relacionada con el tema. Este libro no debe tomarse como un aval, asesoramiento legal o cualquier otra forma de consejo profesional. Este libro se ha escrito únicamente con fines de entretenimiento.

Introducción

Explore la extraordinaria trayectoria de Joseph Robinette
Biden Jr., el 46º y actual Presidente de los Estados Unidos,
en esta completa biografía. Nacido el 20 de noviembre de
1942 en Scranton, Pensilvania, los primeros años de Biden
en Delaware prepararon el terreno para una distinguida
carrera política.

Profundiza en los estudios académicos de Biden en la
Universidad de Delaware y en la Universidad de Syracuse,
donde se licenció en Derecho. Su entrada en política
comenzó en el Consejo del condado de New Castle en
1970, allanando el camino para su elección al Senado de
EE UU en 1972. Como senador, Biden desempeñó un
papel fundamental en la aprobación de leyes clave, como
la Ley de Control de la Delincuencia Violenta y Aplicación
de la Ley y la Ley de Violencia contra la Mujer. Sea testigo
de su supervisión de importantes audiencias de
confirmación del Tribunal Supremo, sorteando los retos
que plantean las polémicas nominaciones.

Descubra las dos candidaturas de Biden a la nominación
presidencial demócrata en 1988 y 2008, que le llevaron a
desempeñar un papel fundamental como Vicepresidente
del Presidente Barack Obama de 2009 a 2017. La
narración se desarrolla con las históricas elecciones

presidenciales de 2020, en las que Biden, junto con la vicepresidenta Kamala Harris, se aseguró la victoria sobre los titulares Donald Trump y Mike Pence.

A los 78 años, Biden asumió el cargo como el presidente de mayor edad, haciendo historia con la primera mujer vicepresidenta y marcando un capítulo significativo en el legado de Delaware. El libro detalla las impactantes iniciativas políticas de Biden, como el proyecto de ley bipartidista de infraestructuras, un paquete de estímulo económico de 1,9 billones de dólares para hacer frente a la pandemia del COVID-19, y su respuesta a los retos de política exterior, como la invasión rusa de Ucrania y el conflicto entre Israel y Hamás.

Conozca las complejidades de la presidencia de Biden, desde la gestión de los retos internos hasta la dirección de las relaciones exteriores de Estados Unidos en un panorama mundial en rápida evolución. La biografía capta la esencia del liderazgo de Biden, profundamente arraigado en su ideología moderada dentro del Partido Demócrata e influido por la doctrina social católica. Explore las polifacéticas dimensiones de la vida y la carrera política de Joe Biden en este convincente relato.

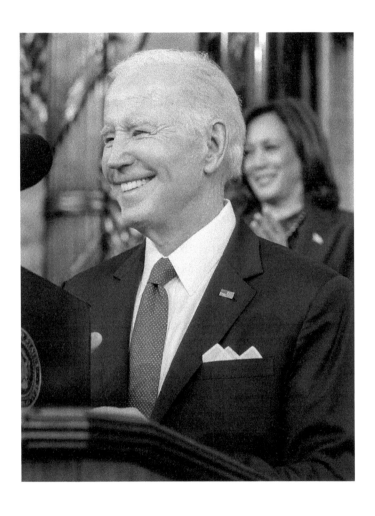

Joe Biden

Joseph Robinette Biden, Jr, comúnmente conocido como Joe Biden, nacido el 20 de noviembre de 1942 en Scranton, Pensilvania, es un estadista estadounidense. Miembro del Partido Demócrata, fue Senador de los Estados Unidos de 1973 a 2009, Vicepresidente de los Estados Unidos de 2009 a 2017 y Presidente de los Estados Unidos a partir de 2021.

Se trasladó a Delaware tras abandonar su ciudad natal con su familia en 1953. Estudió en la Universidad de Delaware antes de licenciarse en Derecho por la Universidad de Siracusa en 1968. Fue elegido concejal del condado de New Castle en 1970.

A la edad de 30 años, Joe Biden se convirtió en el sexto senador más joven de la historia del país, tras ser elegido senador en 1972. Considerado un demócrata moderado, presidió la Comisión Judicial y Penal de la Cámara Alta del Congreso de 1987 a 1995 y también dirigió la Comisión de Asuntos Exteriores del Senado en dos ocasiones, entre 2001 y 2009.

Candidato sin éxito en las primarias demócratas para las elecciones presidenciales de 1988 y de nuevo en 2008, fue elegido por Barack Obama para ser su compañero de fórmula como candidato a la vicepresidencia de Estados

Unidos en las elecciones de 2008. Con Obama, fue elegido y luego reelegido en las elecciones de 2012. Fue el 47e vicepresidente de Estados Unidos durante ocho años.

En 2020, ganó las primarias presidenciales demócratas y eligió a su antigua rival Kamala Harris como compañera de fórmula. Ganó las elecciones generales contra el actual mandatario, el republicano Donald Trump. A sus 78 años, se convierte en el 46e Presidente de Estados Unidos, el de más edad en acceder a la Casa Blanca y el segundo presidente de confesión católica (sesenta años después de John Fitzgerald Kennedy), tras haber sido el primer vicepresidente católico de la historia estadounidense.

Su primer año de mandato estuvo marcado por su política de recuperación de la pandemia del Covid-19 en un contexto de recesión; puso en marcha el vasto programa de inversión pública *Build Back Better Plan* y firmó la Ley de Reducción de la Inflación. Revirtió varias decisiones tomadas por la administración Trump, como la reafirmación del acuerdo climático de París y la aceptación de la llegada de niños extranjeros al país, a pesar de que un juez federal había bloqueado esta última medida. En el Tribunal Supremo de EEUU, nominó a Ketanji Brown Jackson. En política exterior, anunció Trump la retirada total de Estados Unidos de Afganistán, lo que llevó a los talibanes a recuperar el poder. Tras la invasión rusa de Ucrania, autorizó el lanzamiento de

sanciones contra Rusia y supervisó el envío de armas a Ucrania.

En 2023, Joe Biden anunció su candidatura a un segundo mandato en las primarias presidenciales demócratas, con vistas a las elecciones presidenciales de 2024.

Situación personal

Nacimiento y familia

Joseph Robinette Biden, Jr. nació el 20 de noviembre de 1942 en Scranton, Pensilvania, en el seno de una modesta familia católica irlandesa. Era hijo de Joseph R. Biden, Sr. (1915-2002) y su esposa Catherine Eugenia Biden, de soltera Finnegan (1917-2010). Sus antepasados irlandeses procedían del condado de Londonderry, del condado de Louth y de la ciudad de Ballina. Su abuela paterna, Mary Elizabeth Biden (de soltera Robinette), descendía de hugonotes franceses que emigraron a Inglaterra y luego a Pensilvania.

Joseph Biden era el mayor de cuatro hermanos. Creció con su hermana Valerie Biden Owens (en) y sus dos hermanos Francis y James, primero en Scranton y luego, después de los 10 años, en Claymont, en el condado de New Castle, Delaware, donde su padre (hijo de un antiguo ejecutivo de la American Oil Company que había quebrado) vendía coches.

Escolarización y estudios

De niño, Joe Biden sufría de tartamudez, un impedimento que tuvo que superar a lo largo de su vida.

Se licenció en Historia y Ciencias Políticas por la Universidad de Delaware en 1965 y estudió Derecho en la Universidad de Siracusa. Allí conoció a Neilia Hunter, con la que se casó en 1966 y con la que tiene tres hijos.

Tras licenciarse en Derecho en 1968, inició su carrera jurídica en Wilmington (Delaware).

Primer matrimonio

Joe Biden conoció a su primera esposa, Neila Hunter, maestra de escuela, en Nassau, Bahamas, durante unas vacaciones *de primavera*. Poco después, Joe Biden se trasladó a Siracusa para estudiar Derecho. La pareja se casó el 27 de agosto de 1966. La pareja se trasladó a Wilmington, Delaware, donde Joe Biden se convirtió en miembro del Consejo del Condado de New Castle. Juntos tuvieron tres hijos: Beau (1969-2015), Hunter (1970) y Naomi (1971-1972). En diciembre de 1972, su esposa y sus tres hijos sufrieron un accidente de tráfico cuando su coche fue embestido por la cabeza tractora de un semirremolque. Su mujer y su hija Naomi Christina, de 13 meses, murieron, y sus dos hijos, de tres y dos años, resultaron gravemente heridos. Elegido senador, Biden juró su cargo desde el hospital donde estaban ingresados sus hijos. Posteriormente, Biden hizo varias declaraciones en el sentido de que el camionero había conducido bajo los efectos del alcohol, pero la familia del conductor lo negó y la policía nunca lo demostró'''.

Segundo matrimonio

El senador Joe Biden crió solo a sus dos hijos, Beau y Hunter, antes de volver a casarse en 1977 con Jill Tracy Jacobs, profesora y doctora en Educación por la Universidad de Delaware, con la que tuvo una hija, Ashley, nacida en 1981" .

Su hijo mayor, Beau Biden, fue elegido fiscal general de Delaware en 2006 y 2010 tras servir como capitán en una unidad de la Guardia Nacional de Delaware y como mayor en la guerra de Irak de 2003' . Murió de cáncer cerebral a los 46 años en 2015. Su segundo hijo, el más controvertido (Robert) Hunter Biden, es abogado en Washington; su participación a partir de 2014 en el consejo de una de las mayores empresas de gas de Ucrania, Burisma, ha suscitado polémica, sobre todo en relación con el cargo de su padre"" . Ashley Biden, su hija menor, es licenciada en antropología cultural por la Universidad de Tulane; ecologista comprometida con el medio ambiente, ha fundado una marca ética y trabaja como trabajadora social. A través de sus dos hijos, Joe Biden es abuelo de siete nietos.

Ascenso político

Estrenos

Joe Biden fue miembro del Consejo del Condado de New Castle, ocupando el escaño 4e del 5 de enero de 1971 al 1er de enero de 1973. Durante su mandato en el Consejo del Condado, Biden se opuso a los grandes proyectos de autopistas, que en su opinión trastornarían los barrios de Wilmington. Incluso antes de ser investido oficialmente para este mandato, Biden ya hablaba de presentarse como candidato al Senado unos años más tarde.

Senador por Delaware

En noviembre de 1972, fue elegido senador de los Estados Unidos por los demócratas: a los 29 años, se convirtió en el quinto senador más joven de la historia. Fue reelegido constantemente hasta convertirse en Vicepresidente de los Estados Unidos, obteniendo regularmente alrededor del 60% de los votos.

Política interior

Presidente del Comité Judicial del Senado de 1987 a 1995, Joe Biden logró bloquear la nominación de Robert Bork al Tribunal Supremo de EE.UU. y también intentó, sin éxito, bloquear la nominación de Clarence Thomas por el

Presidente George H. W. Bush. Ambos procedimientos estuvieron marcados en el Senado por los ataques personales.

Entre las leyes de las que Joe Biden ha sido autor o coautor, las más reconocidas son la *Violent Crime Control and Law Enforcement Act de 1994*, más conocida como "Ley Biden contra el crimen", la *Violence Against Women Act de* 2000, parte de la cual fue declarada inconstitucional posteriormente, y las leyes contra los narcotraficantes. Joe Biden es un firme defensor de la propiedad intelectual, vinculado a la Recording Industry Association of America, la Motion Picture Association of America y la Business Software Alliance. Es un firme defensor de la *Digital Millennium Copyright Act*.

A la Comisión de Asuntos Exteriores

Miembro de la Comisión de Asuntos Exteriores del Senado, se convirtió en su líder de la minoría demócrata en 1997. Como tal, fue uno de los primeros, a mediados de los noventa, en pedir el levantamiento del embargo de armas a los musulmanes bosnios durante la guerra de Bosnia-Herzegovina y en calificar al presidente serbio Slobodan Milošević de criminal de guerra. En 1999, junto con el republicano John McCain, futuro adversario de Obama en 2008, fue coautor de una resolución del Congreso que autorizaba al Presidente Bill Clinton a

utilizar la fuerza que fuera necesaria para poner fin a las violaciones de los derechos humanos en Kosovo.

Tras los atentados del 11 de septiembre de 2001, como Presidente de la Comisión de Asuntos Exteriores del Senado, fue el primer cargo electo estadounidense que visitó Afganistán, en enero de 2002, tras la caída de los talibanes. Durante la presidencia de George W. Bush, apoyó al Presidente Hamid Karzai frente a quienes, dentro de la administración, preferían moderar su poder favoreciendo un sistema descentralizado y regional, aunque ello supusiera favorecer a los señores de la guerra.

Joe Biden también organizó audiencias sobre Irak. Concluyó que Estados Unidos "no tenía otra opción que eliminar a Sadam Husein", pero apoyó una operación realizada en el marco de la ONU. Como la gran mayoría del Congreso, también votó a favor de la *Patriot Act* y, en octubre de 2002, a favor de la resolución que autorizaba al Presidente George W. Bush a llevar a cabo operaciones militares contra Irak. No obstante, se convirtió en uno de los críticos más virulentos de la gestión de la posguerra, proponiendo que la comunidad internacional se hiciera cargo de la ocupación del país, así como la partición de Irak entre chiíes, suníes y kurdos. El historiador Jean-Pierre Filiu opina que "la visión de Irak de Biden se define por criterios estrictamente sectarios, sin tener en cuenta

el sentimiento nacional iraquí ni las consecuencias para el resto de Oriente Medio de una ruptura del país. [...] En un Irak que sigue siendo mayoritariamente multicomunitario, especialmente en Bagdad, el "*plan Biden*", de ser adoptado, habría contribuido a acelerar la limpieza étnica perpetrada por las milicias sectarias".

También considera que la administración Bush se concentra demasiado en Irak en detrimento de la ayuda a la reconstrucción de Afganistán. Tras mostrarse a favor, se opuso sin éxito a la concentración militar de tropas estadounidenses en 2007, declarando que aumentar el número de efectivos sobre el terreno "no beneficia a la nación".

Primarias presidenciales demócratas

Candidato en las primarias demócratas para las elecciones presidenciales de noviembre de 1988, Biden se vio obligado a abandonar la carrera presidencial tras el escándalo provocado por su plagio de un discurso del líder laborista británico, Neil Kinnock, que había pronunciado durante su campaña electoral en el estado de Iowa. El escándalo, que fue revelado por el equipo de campaña de Michael Dukakis, también sacó a la luz un antiguo caso de plagio cuando era estudiante de Derecho veinte años antes. Su campaña electoral llegó a su fin cuando fue hospitalizado por un doble aneurisma. Le llevó siete meses de convalecencia antes de volver al Congreso.

En 2003, Biden se negó a ser candidato en las primarias demócratas a pesar de las peticiones de su bando. Candidato putativo a la vicepresidencia junto a John Kerry en 2004, anunció públicamente su elección personal para un ticket presidencial entre Kerry y el republicano John McCain, amigo personal de ambos.

Veinte años después de su primer intento, vuelve a ser candidato a las elecciones presidenciales de 2008. Tras quedar quinto en los caucus de Iowa, Joe Biden se retiró de la carrera en enero de 2008 sin decantarse inicialmente ni por Barack Obama ni por Hillary Clinton.

El mensajero de Barack Obama en 2008

En agosto de 2008, Barack Obama anunció que había elegido a Joe Biden como compañero de fórmula en la candidatura demócrata para las elecciones de noviembre. Según los medios de comunicación, al elegir a Joe Biden como compañero de fórmula, Barack Obama optaba por un hombre que le protegiera de las acusaciones de "inexperiencia", sobre todo en política exterior.

En un discurso ante donantes en Seattle el 19 de octubre de 2008, Joe Biden cometió una "metedura de pata" al declarar: "Créanme. No pasarán seis meses antes de que el mundo ponga a prueba a Barack Obama, como hizo con Kennedy [...]. Mire, vamos a tener una crisis internacional, una crisis fabricada, para ver cuál es la posición de este

tipo [...]. Te garantizo que va a ocurrir. Inicialmente destinada a demostrar la pugnacidad y valentía de su joven compañero de fórmula comparándole con el JFK de la crisis de los misiles cubanos, esta torpe declaración fue aprovechada por McCain, que consideraba que el país no necesitaba "un presidente que invita al mundo a ponerle a prueba en un momento en que nuestra economía está en crisis y los estadounidenses ya están librando dos guerras".

El 4 de noviembre de 2008, como compañero de fórmula de Barack Obama, fue elegido Vicepresidente de Estados Unidos. Ese mismo día, también fue reelegido Senador de Delaware (un tercio del Senado se presentaba a la reelección). Aunque se presentaba a Vicepresidente, mantuvo su candidatura al Senado, como permite la ley de Delaware. El 16 de enero de 2009, antes de tomar posesión como Vicepresidente, dimitió como Senador; el demócrata Ted Kaufman le sustituyó hasta 2011.

Vicepresidente de los Estados Unidos

Primer mandato

Como manda la tradición, Joe Biden regresará a Delaware poco después de las elecciones presidenciales. Sin embargo, permanece en estrecho contacto con Barack Obama para dirigir el proyecto de transición.

Joe Biden se convirtió en el 47e Vicepresidente de Estados Unidos el 20 de enero de 2009, sucediendo al republicano Dick Cheney. Es el primer vicepresidente estadounidense de Delaware y el primer hombre de fe católica que ocupa este cargo. Prestó juramento en el Capitolio ante el juez del Tribunal Supremo John Paul Stevens.

Durante los primeros meses de la administración Obama, Joe Biden desempeñó un importante papel de asesor del Presidente, aunque su labor siguió siendo discreta. La visión de Biden de lo que debe ser un Vicepresidente marca claramente una ruptura con el muy influyente Vicepresidente Cheney.

Considerando que el presidente afgano Hamid Karzai estaba fracasando en su tarea de pacificar el país, ya no le

prestaba demasiado apoyo. En marzo de 2009, el asesor de Seguridad Nacional, Antony Blinken, era la única persona que no pensaba que debían montarse grandes operaciones de contrainsurgencia contra los talibanes. Biden quiere limitar la participación del ejército estadounidense en Afganistán.

Joe Biden también quiere hacer avanzar el diálogo en curso entre Estados Unidos y sus aliados más próximos sobre el futuro de la seguridad europea.

A nivel internacional, Joe Biden ha sido mencionado en el asunto Megaupload, ya que su creador, Kim Dotcom, acusó al Vicepresidente de Estados Unidos de cerrar Megaupload por interés de la MPAA (Motion Picture Association of America), y más concretamente de su amigo Chris Dodd, director general de la MPAA.

Segundo mandato

El 6 de noviembre de 2012 fue reelegido Vicepresidente como compañero de fórmula de Barack Obama. Prestó juramento el 21 de enero frente al Capitolio.

A principios de 2013 viajó a Francia para reunirse con el presidente François Hollande, que tenía previsto hablar de la guerra en Mali. En diciembre de 2012, Barack Obama le confió la tarea de presentar propuestas sobre el porte de armas de fuego tras la masacre de la escuela primaria Sandy Hook y el tiroteo de Aurora en particular.

Con un Congreso republicano y una fuerte influencia de la Asociación Nacional del Rifle de Estados Unidos, sus esfuerzos fueron en vano. En octubre de 2015, Biden acusó a Turquía, Arabia Saudí y Emiratos Árabes Unidos de financiar a grupos yihadistas en Siria :

"Nuestros aliados vertieron cientos de millones de dólares y miles de toneladas de armas a cualquiera que quisiera luchar contra Assad - excepto que las personas que fueron equipadas fueron el Frente al-Nosra y al-Qaeda y elementos extremistas yihadistas de todas partes del mundo." Unos días después, sin embargo, dio marcha atrás y pidió disculpas a estos Estados.

El 21 de octubre de 2015, cinco meses después de la muerte de su hijo Beau y pese a cierto suspense, anunció su decisión de no aspirar a la candidatura demócrata para las elecciones presidenciales de 2016 . Durante una visita a México en 2016, se disculpó en nombre de su país por las propuestas consideradas racistas del candidato republicano Donald Trump, afirmando que no representaba lo que pensaba la mayoría de los estadounidenses. También mantiene vínculos con varios jefes de Estado y políticos latinoamericanos, lo que llevó a Barack Obama a confiarle responsabilidades específicas relacionadas con América Latina. Durante su mandato como Vicepresidente, visitó América Latina 16 veces, más que ningún otro Presidente o Vicepresidente en ejercicio.

Pocos días antes de dimitir como vicepresidente en 2017, calificó a Rusia de "amenaza" para el "orden liberal internacional".

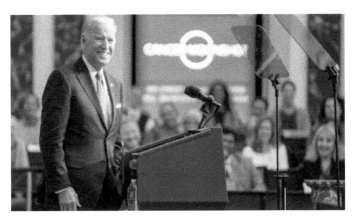

Posiciones adoptadas antes de su presidencia

Postura política moderada

Se considera que Joe Biden pertenece al ala moderada del Partido Demócrata. Sus posiciones se consideran centristas y pragmáticas. Presentará esta posición como una ventaja para derrotar a Donald Trump, lo que permitirá hacer las concesiones bipartidistas necesarias para sacar adelante la legislación en el Congreso, a diferencia de los demócratas más progresistas y divisivos'
.

En octubre de 1986, en un momento en que Estados Unidos era el primer país del mundo que aplicaba tipos impositivos casi "confiscatorios" a las rentas más altas, fue uno de los demócratas, junto con Ted Kennedy, Al Gore y John Kerry, que votaron a favor de la *Ley de Reforma Fiscal*, una reforma del impuesto federal sobre la renta impulsada por Ronald Reagan, que redujo el tipo impositivo marginal al 28%, convirtiéndolo en el más bajo de todos los países desarrollados' .

Relaciones con los afroamericanos

La imagen de Joe Biden ha sido durante mucho tiempo la de un demócrata más bien conservador, despreocupado por la situación de los afroamericanos. En los años 70, se pronunció a favor de sanciones contra el régimen segregacionista sudafricano, pero se opuso al busing, una medida destinada a fomentar la integración racial en las escuelas: "[No creo que debamos] dar ahora ventaja al negro, ni siquiera frenar al blanco, para igualar la raza (...) No me siento responsable de pagar por lo que ocurrió hace 300 años". En 1977 explicó: "A menos que hagamos algo al respecto, mis hijos van a crecer en una jungla racial con tensiones tan altas que en algún momento va a explotar". Sus posiciones, consideradas más bien conservadoras, así como sus relaciones con ciertos políticos abiertamente racistas y segregacionistas como James Eastland y Herman Talmadge, fueron criticadas por Kamala Harris, su rival en aquel momento, durante las primarias demócratas de 2020. Su nombramiento en 2008 como vicepresidente por Barack Obama, y su posterior amistad visible, fue un punto de inflexión. En 2020, sus partidarios afroamericanos le estarán agradecidos por haber sido el primer hombre blanco en ser el compañero de fórmula de un hombre negro para la presidencia del país.

Cuestiones sociales

Católico practicante, en 2008 anunció que reconocía el derecho al aborto, pero durante mucho tiempo se mantuvo hostil a su financiación pública; en el contexto de las elecciones presidenciales de 2020 anunció que ya no se oponía al uso de fondos federales para financiar abortos. Durante sus primeros mandatos, se opuso al matrimonio entre personas del mismo sexo, pero fue cambiando de opinión gradualmente, declarándose públicamente a favor en mayo de 2012. Se opone a la pena de muerte desde 2019 y desea su abolición a nivel federal. Está a favor de un control más estricto de la venta de armas de fuego, y desea restablecer la prohibición de la venta de fusiles de asalto. En 2007, apoyó la regularización de inmigrantes ilegales propuesta por el Presidente George W. Bush bajo ciertas condiciones, incluido el aprendizaje obligatorio del inglés.

Se pronunció a favor del cierre del campo de Guantánamo y se opuso a las comisiones militares encargadas de juzgar a los "combatientes enemigos", privados de *habeas corpus,* al margen de la ley estadounidense.

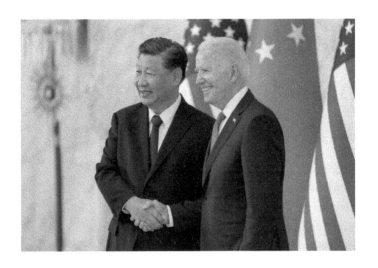

Elecciones presidenciales de 2020

Primarias demócratas

Desde 2017, las especulaciones sobre su posible candidatura a las primarias demócratas para las elecciones presidenciales de 2020 han ido en aumento, sobre todo tras la publicación de sus memorias﹐. Percibido como el gran favorito en la carrera si decide presentarse, anunció su candidatura a las primarias el 25 de abril de 2019﹐.

Aunque los medios de comunicación destacan su experiencia y moderación, ha tenido un difícil comienzo de campaña. Incluso antes de entrar en liza, fue acusado de tocamientos y comportamiento inapropiado por varias mujeres, entre ellas una candidata demócrata. En marzo de 2019, volvió a disculparse por su polémico comportamiento durante la vista de Anita Hill en 1991, cuando testificó contra un juez del Tribunal Supremo al que acusó de acoso sexual. La edad de Joe Biden, que de ser elegido se convertiría en el presidente de más edad en la historia de Estados Unidos, también se considera un obstáculo frente a la juventud de varios otros candidatos﹐.

Su postura política más centrista que la de sus oponentes (en particular Bernie Sanders y Elizabeth Warren), su riqueza personal y sus posturas pasadas (oposición *al autobús escolar* y al matrimonio homosexual, apoyo a la enmienda Hyde, voto a favor de derogar la *Ley Glass-Steagall*, voto a favor de la *Ley de Control de Crímenes Violentos y Aplicación de la Ley*, voto a favor de la guerra de Irak) le han valido feroces críticas" .

En septiembre de 2019, la revelación de una conversación telefónica entre Donald Trump y el presidente ucraniano, Volodymyr Zelensky, durante la cual el primero supuestamente solicitó la apertura de una investigación contra Hunter Biden, dio lugar al inicio de un procedimiento *de destitución* contra el presidente de Estados Unidos. Joe Biden negó cualquier irregularidad en el asunto ucraniano y acusó a Donald Trump de ser "el presidente más corrupto de la historia moderna". El procedimiento de destitución contra el Presidente no prosperó, ya que el Senado, de mayoría republicana, votó en contra de la destitución.

A medida que 2019 se acerca a su fin, Joe Biden está encontrando algunas dificultades en sus viajes. Se burlaron de él por su lema de campaña, "Sin tonterías", considerado desfasado' . El 5 de diciembre, en un mitin en Iowa, perdió los nervios con un votante que le acusó de ser demasiado mayor para ser presidente y de haber

ayudado a Hunter Biden a acceder a Ucrania cuando era vicepresidente' .

A pesar de sus debilidades y de estos acontecimientos, incluso antes del inicio oficial de las primarias, recibió el apoyo de más de mil cargos públicos, incluidos antiguos cargos nacionales demócratas como John Kerry. En enero de 2020, declaró que, de ser elegido presidente, nominaría a Barack Obama para el Tribunal Supremo. Sin embargo, fue duramente criticado por Alexandria Ocasio-Cortez, una figura progresista del ala izquierda del Partido Demócrata, quien afirmó que en otro país probablemente no pertenecería al mismo partido político que Joe Biden.

En los caucus de Iowa, celebrados el 3 de febrero de 2020, quedó cuarto, por detrás de Pete Buttigieg, Bernie Sanders y Elizabeth Warren; este resultado, que él mismo consideró decepcionante, minó su condición de favorito' . En las primarias de New Hampshire que siguieron, quedó en quinto lugar. En los caucus de Nevada, el 22 de febrero, quedó segundo por detrás de Bernie Sanders. Gracias sobre todo a una buena actuación en un debate televisado entre los contendientes demócratas y al apoyo del influyente diputado Jim Clyburn, ganó las primarias de Carolina del Sur el 29 de febrero con el 48% de los votos frente al 20% de Bernie Sanders, en un estado donde los votantes demócratas son mayoritariamente afroamericanos. En el proceso, recibió el apoyo de los

excandidatos Pete Buttigieg, Amy Klobuchar y Beto
O'Rourke.

La remontada de Joe Biden se confirmó el 3 de marzo,
durante el *Supermartes*, cuando batió la mayoría de los
pronósticos y ganó diez estados (Alabama, Arkansas,
Carolina del Norte, Maine, Massachusetts, Minnesota,
Oklahoma, Tennessee, Texas y Virginia). Estos resultados
contribuyeron a reactivar su campaña y le colocaron a la
par de Bernie Sanders por la nominación demócrata. El 5
de marzo, Michael Bloomberg, que compartía su postura
moderada, se retiró de la carrera y le dio su apoyo. En las
semanas siguientes, Joe Biden reforzó su ventaja y
recuperó su condición de favorito al ganar en Arizona,
Florida, Idaho, Illinois, Michigan, Mississippi, Missouri y el
estado de Washington. La pandemia de Covid-19, que
afectó duramente a Estados Unidos a partir de marzo,
limitó los actos públicos e interrumpió la campaña.

En abril de 2020, Bernie Sanders anunció su retirada de la
carrera y, a continuación, lanzó su apoyo a Joe Biden, que
se convirtió en el único gran candidato demócrata en
campaña activa. En la Convención Nacional Demócrata
del 18 de agosto, Joe Biden fue nominado para las
elecciones presidenciales tras una candidatura formal
anunciada por el senador Chris Coons y la representante
de Delaware Lisa Blunt Rochester. Se convierte así en el

candidato del Partido Demócrata que se enfrentará a Donald Trump en las elecciones generales.

Está recibiendo el apoyo, único en la larga historia de las principales revistas científicas, de una parte de la comunidad científica. Una tras otra, algunas de las principales revistas del mundo llaman a votar contra Trump'.

Elecciones generales

El 30 de diciembre de 2019, antes incluso del inicio oficial de las primarias demócratas, Joe Biden afirmó durante un viaje a Exter (Nuevo Hampshire) que no descartaría elegir a una compañera del Partido Republicano como candidata a la vicepresidencia si ganaba la nominación de su partido. El 15 de marzo de 2020, indicó que elegiría a una mujer como candidata a este puesto si ganaba las primarias. El 11 de agosto, anunció finalmente su elección de la senadora Kamala Harris como compañera de fórmula. Recibió el apoyo de Barack Obama y Hillary Clinton en abril de 2020' .

Hace campaña por la subida de impuestos, principalmente a las rentas altas y a las empresas; el refuerzo y la ampliación *del Obamacare;* un plan de inversiones para promover la etiqueta "Made in America"; un plan de inversión en infraestructuras de 1,3 billones de dólares en diez años; la consecución de la

neutralidad de carbono para 2050 y el regreso inmediato de Estados Unidos al Acuerdo Climático de París (cuya salida oficial, decidida por Donald Trump, se produce el 4 de noviembre de 2020, al día siguiente de las elecciones presidenciales); una inversión de 1,7 billones de dólares en diez años en la "revolución de la energía limpia"; la prohibición de nuevas licencias petrolíferas en terrenos federales; una posible vuelta al acuerdo de Viena sobre el programa nuclear iraní "si Teherán vuelve a respetar el acuerdo"; una mayor financiación para las escuelas de las zonas menos favorecidas, en particular para aumentar los salarios de los profesores; el desarrollo de una presencia sindical en las empresas; la introducción de un salario mínimo de 15 dólares la hora a nivel federal (indexado entonces al salario medio por hora); el fin del programa de Donald Trump de separar familias en las fronteras y prohibir la entrada en el país a los musulmanes de determinados países; y una "vía a la ciudadanía" para 11 millones de inmigrantes ilegales.

La campaña presidencial estuvo marcada por los disturbios a raíz de *Black Lives Matter* y por la pandemia del Covid-19, cuya gestión provocó una caída en la intención de voto a Donald Trump, que llevaba diez puntos porcentuales de ventaja en las encuestas a nivel nacional. En este contexto, el candidato demócrata canceló todos los mítines y sólo habló desde el sótano de su casa de Delaware. Más tarde dio marcha atrás y

anunció que haría campaña en persona en los *estados indecisos*.

Los resultados iniciales de las elecciones presidenciales del 3 de noviembre de 2020 están demasiado ajustados para declarar un ganador. Durante cuatro días continuó el recuento de papeletas, dejando en entredicho los resultados de Arizona, Carolina del Norte, Georgia, Nevada y Pensilvania. El 7 de noviembre, las proyecciones de los medios estadounidenses CNN y AP daban Pensilvania al demócrata, con lo que superaba los 270 votos electorales, cifra confirmada poco después por Fox News. Joe Biden, de 77 años, fue elegido Presidente de Estados Unidos . Con más de 81 millones de votos en todo el país, Joe Biden es el presidente electo más popular de la historia de Estados Unidos. Aventaja a Donald Trump en más de siete millones de votos (casi cinco puntos). El recuento de votos de Joe Biden se produce en un contexto de registro y participación récord de votantes, y de voto por correo masivo debido a la pandemia de Covid-19; su oponente también recibió el mayor número de votos para un candidato derrotado en unas elecciones presidenciales, así como para un presidente en ejercicio.

El ahora Presidente electo, Joe Biden, pronunció su discurso de victoria desde su feudo de Wilmington (Delaware). El ex vicepresidente prometió ser "un

presidente que una, no que divida, el presidente de todos los estadounidenses". En Nueva York, el Empire State Building se iluminó con los colores de la bandera estadounidense, mientras muchos ciudadanos expresaban su alegría, aclamando su victoria' .

Transición

Donald Trump se negó a aceptar los resultados y su equipo emprendió acciones legales para impugnar los recuentos. Como venía haciendo desde la primavera de 2020, Trump cuestiona la legalidad de los votos por correo, que llegaron en gran número, retrasando el recuento, y que fueron abrumadoramente favorables a Joe Biden, inclinando a su favor los resultados de varios estados clave. Repitió que fue el fraude lo que le costó la victoria, acusaciones que los observadores de la OSCE consideraron infundadas. Nunca se presentaron pruebas de fraude.

El nuevo presidente electo recibió rápidamente las felicitaciones de los líderes occidentales, entre ellos Emmanuel Macron y Angela Merkel' . El primer ministro británico, Boris Johnson, distanciándose de Donald Trump, felicitó a Joe Biden y Kamala Harris por su "*logro histórico*". La presidenta de la Confederación Helvética, Simonetta Sommaruga, saludó este hecho como una "señal fuerte". Expresando su esperanza en el mundo, el 14e Dalai Lama felicitó a Joe Biden por su elección y por

haber elegido a una mujer, Kamala Harris, como vicepresidenta.

A principios de diciembre de 2020, la gran mayoría de las más de 50 impugnaciones de las elecciones presentadas por el equipo de campaña de Donald Trump fueron rechazadas por los tribunales locales, y los recuentos confirmaron la victoria de Joe Biden en los Estados disputados, como Georgia, Michigan, Nevada, Pensilvania, y luego Arizona y Wisconsin, que certificaron uno tras otro que el candidato demócrata había recibido efectivamente la mayoría de los votos. Ahora que ha expirado el plazo de apelación, el 8 de diciembre, Joe Biden cuenta con 306 votos electorales frente a los 232 de la candidata demócrata. A partir de esa fecha, sólo queda el recurso ante el Tribunal Supremo de los Estados gobernados por los republicanos, con Texas a la cabeza, para anular los resultados en los Estados clave.

Las reuniones del colegio electoral se celebraron el 14 de diciembre en cada uno de los cincuenta estados, confirmando la elección de Joe Biden a la presidencia con 306 votos electorales frente a los 232 de Donald Trump. Al mismo tiempo, el presidente ruso Vladimir Putin y el presidente brasileño Jair Bolsonaro enviaron sus felicitaciones a Joe Biden. El líder de la mayoría republicana en el Senado, Mitch McConnell, reconoció la victoria de Joe Biden .

El 17 de diciembre de 2020, Joe Biden nombró a Michael S. Regan al frente de la Agencia de Protección Medioambiental de Estados Unidos (EPA), con la tarea de restaurar la Agencia y aplicar la nueva política climática y medioambiental estadounidense.

El voto de los electores es certificado por el Congreso estadounidense reunido en el Capitolio el 6 de enero de 2021, a pesar de una interrupción de varias horas debido a la irrupción en el edificio de una multitud de partidarios de Donald Trump.

Joe Biden y su familia partieron de Delaware rumbo a la capital, Washington, donde aterrizaron en un avión privado a última hora de la tarde del 19 de enero de 2021. El futuro Presidente, acompañado por Kamala Harris, pronunció un discurso ante el Monumento a Lincoln, en el que rindió homenaje a las cerca de 400.000 personas que murieron en Estados Unidos durante Covid-19. Para conmemorar la ocasión, se colocaron cuatrocientas mil luces a lo largo del Reflecting Pool.

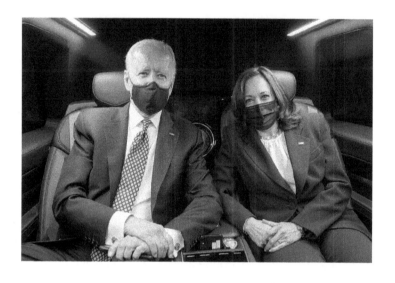

Presidente de los Estados Unidos

Investidura

El 20 de enero de 2021, Joe Biden prestará juramento en las escalinatas del Capitolio, convirtiéndose en el 46e Presidente de Estados Unidos. Se adoptaron numerosas medidas de seguridad por temor a posibles manifestaciones de apoyo al presidente saliente. Debido a la pandemia de Covid-19, el National Mall se cerró al público, restringiendo la posibilidad de asistir en persona a la ceremonia de investidura, que se vio principalmente por televisión. Los ex presidentes Bill Clinton, George W. Bush y Barack Obama asistieron a la ceremonia. Lady Gaga cantó el himno nacional. Por primera vez desde Andrew Johnson en 1869, el presidente entrante no se reunió con su predecesor, ya que Donald Trump había decidido abandonar la Casa Blanca unas horas antes. Joe Biden se dirigió después al Cementerio Nacional de Arlington.

Con 78 años cumplidos en el momento de su investidura, Joe Biden es el Presidente de más edad de la historia de Estados Unidos que inicia su primer mandato.

Primeros decretos

La noche de su investidura, Joe Biden firmó 17 órdenes ejecutivas, entre ellas una que instituye el regreso inmediato de Estados Unidos al acuerdo climático de París y otra destinada a hacer obligatorio el uso de mascarillas protectoras en los lugares públicos federales para contrarrestar la crisis sanitaria. El Presidente Biden declaró a la prensa que "el ex Presidente Trump ha escrito una carta muy amable, pero [él] sólo revelará su contenido con su permiso, ya que se trata de un intercambio privado".

A continuación, puso fin a la "Comisión 1776", creada por Donald Trump para promover un plan de estudios de historia más conservador en las escuelas estadounidenses. La Orden Presidencial 13769, conocida como la "*Prohibición Musulmana*", firmada por Trump y que prohibía la entrada en Estados Unidos a ciudadanos iraquíes, iraníes, libios, somalíes y sudaneses, fue anulada por Biden. El nuevo presidente también canceló la retirada del país de la Organización Mundial de la Salud, que se había producido bajo la anterior administración. Firmó una moratoria sobre las perforaciones de petróleo y gas en tierras y aguas federales, y el mismo día anunció que Estados Unidos acogería una cumbre de líderes climáticos el Día de la Tierra, el 22 de abril de 2021.

Política interior

Gestión económica

El 10 de marzo de 2021, el Congreso de Estados Unidos aprobó por 220 votos a favor y 211 en contra el plan de estímulo de Joe Biden, dotado con 1,9 billones de dólares. El plan incluía la distribución de cheques de 1.400 dólares a 90 millones de estadounidenses y la reducción a la mitad de la pobreza infantil mediante una serie de ayudas y exenciones fiscales, lo que fue calificado por la prensa nacional y la administración como una "victoria histórica" para Estados Unidos. El plan de recuperación fue promulgado por el Presidente al día siguiente' . Para financiar su plan de inversión en infraestructuras de 2,3 billones de dólares, Joe Biden se comprometió a elevar el tipo del impuesto de sociedades del 21% al 28%, lo que lo convertiría en uno de los tipos más altos del mundo - aunque aún por debajo del nivel anterior a Trump del 35%, y supondría un gravamen adicional de 300.000 millones de dólares a las empresas (equivalente a 1,3 puntos del PIB), así como la mayor subida de impuestos en Estados Unidos desde 1968, cuando el impuesto de sociedades estadounidense llevaba 50 años bajando casi ininterrumpidamente' . Para luchar contra la optimización fiscal, la reforma fiscal también prevé un aumento del impuesto mínimo sobre los beneficios obtenidos por las

empresas en el extranjero (introducido por Donald Trump en 2017), del 10,5% al 21%. En las negociaciones internacionales, la administración Biden rebajó su exigencia a un tipo mínimo internacional del impuesto de sociedades del 15%, un nivel considerado aceptable por los europeos, cercano a lo que pagan de media los gigantes de la Red, y algo superior a la propuesta de tipo único apoyada por la OCDE (del 12,5%): Romaric Godin, de *Mediapart*, habla de "una opción de *statu quo* internacional", destinada a ejercer "presión sobre los planes fiscales de Joe Biden que se están examinando en el Congreso". El 16 de agosto de 2022, Joe Biden promulgó la Ley de Reducción de la Inflación, cuyo objetivo era reducir la inflación bajando los precios de diversos productos, como los medicamentos.

Pandemia de Covid-19

En mayo de 2021, Joe Biden pidió a los servicios de inteligencia estadounidenses que le proporcionaran un informe sobre el origen del Covid-19 en un plazo máximo de 90 días y pidió a China transparencia al respecto. Se volvió a plantear la posibilidad de un accidente de laboratorio que hubiera permitido al virus escapar de China: esta teoría, calificada en su momento de "teórica de la conspiración", fue la adoptada por la administración Trump, que culpó al Instituto de Virología de Wuhan.

A principios de 2022, el Tribunal Supremo de EE.UU. bloqueó su decisión de imponer la vacuna Covid-19 o pruebas diagnósticas periódicas en empresas con más de 100 empleados, al tiempo que autorizó la vacunación obligatoria para los empleados de establecimientos sanitarios que reciban financiación federal.

Crisis migratoria

Al asumir el cargo, Joe Biden suavizó la actual política de inmigración: suspendió la deportación de inmigrantes indocumentados, anunció un proyecto de ley para concederles la ciudadanía y admitió en Estados Unidos a solicitantes de asilo procedentes de México. Pero pronto se encontró con una afluencia de inmigrantes ilegales. En marzo de 2021, en plena pandemia de Covid-19, el número de detenciones de inmigrantes en la frontera con México alcanzó su nivel más alto desde la presidencia de Bush, con más de 170.000 personas aprehendidas, incluido un número sin precedentes de menores no acompañados (casi 20.000).

La oposición republicana explica esta crisis por la "corriente de aire" que Joe Biden habría creado con sus medidas iniciales, y denuncia la situación sobre el terreno. En un contexto de crisis sanitaria, las autoridades estadounidenses han decidido restringir la entrada a las familias con niños o menores no acompañados, que se amontonan junto a los puntos de entrada oficiales para

poder pasar. Las instalaciones de acogida creadas por el gobierno tampoco son adecuadas para atender a los niños⁗ .

En abril de 2021, Joe Biden rompió con sus compromisos electorales al mantener la cuota de migrantes de Donald Trump en 15.000 entradas anuales en Estados Unidos, cuando había prometido aumentarla a 60.000. Esta decisión fue criticada por miembros electos del ala izquierda del Partido Demócrata, en particular Alexandria Ocasio-Cortez, mientras que los republicanos consideraron que seguía restando importancia a la crisis actual.

En este contexto, el Presidente encargó a Kamala Harris la coordinación de la lucha contra los flujos migratorios, en particular mediante negociaciones con México y los países de América Central. En una visita a Guatemala en junio de 2021, la Vicepresidenta trató de disuadir a los inmigrantes ilegales de venir a Estados Unidos diciendo que serían "devueltos" a sus propios países. En 2022, según *The Economist, debido al* número récord de migrantes, Joe Biden se ve obligado a dar marcha atrás en sus promesas electorales y acepta trabajar para cerrar las brechas en el muro erigido por Donald Trump en la frontera entre Estados Unidos y México.

En octubre de 2023, aunque había dicho al asumir el cargo que el contribuyente estadounidense ya no pagaría

la construcción de la barrera entre Estados Unidos y México, Joe Biden anunció que iba a reanudar la construcción del muro entre los dos países, creyendo que estaba legalmente obligado a hacerlo.

Política educativa

En febrero de 2022, con la deuda estudiantil alcanzando los 1,750 billones de dólares y ante la falta de acuerdo en el Congreso, abandonó su proyecto estrella de dos años de universidad gratuita, indicando Jill Biden que la universidad pública "ya no formaba parte del programa".

Sin embargo, prorrogó la moratoria, introducida bajo la presidencia de Trump al inicio de la pandemia de Covid-19, sobre el reembolso de los préstamos estudiantiles. En agosto de 2022, anunció la condonación de parte de la deuda contraída por los estudiantes estadounidenses, pero esta medida fue censurada por el Tribunal Supremo al año siguiente. El Presidente estadounidense anunció entonces un nuevo plan con el mismo objetivo.

Cuestiones medioambientales

Tras su toma de posesión en enero de 2021, el presidente Joe Biden reintegró a Estados Unidos en el Acuerdo de París sobre el Clima. En abril, Joe Biden organizó una "Cumbre de Líderes sobre el Clima" en la que anunció el objetivo de reducir las emisiones estadounidenses de gases de efecto invernadero entre un 50 y un 52% de aquí

a 2030, con respecto a 2005. El compromiso contraído en el Acuerdo de París en 2015 era una reducción de entre el 26 y el 28% de aquí a 2025, pero inferior a la adoptada por la Unión Europea. Según el periodista de Le *Monde* Arnaud Leparmentier, el anuncio ha tenido "un efecto de arrastre, al volver a situar a Estados Unidos en el centro del juego mundial y reactivar el multilateralismo tras cuatro años de retirada bajo Donald Trump". Tras meses de negociaciones entre Biden y los legisladores, en agosto de 2021 el Senado aprobó un proyecto de ley de infraestructuras que abarca el transporte, los servicios públicos y las infraestructuras de banda ancha. El presidente Biden firma la ley a mediados de noviembre de 2021.

En vísperas de la COP26, prevista del 31 de octubre al 12 de noviembre de 2021, Joe Biden está intensificando sus esfuerzos para combatir el cambio climático tanto a escala nacional como internacional. Está promoviendo un acuerdo en virtud del cual Estados Unidos y la Unión Europea reducirán sus emisiones de metano en un tercio de aquí a 2030, y está tratando de sumar a decenas de otros países a este acuerdo. Está intentando convencer a China y Australia para que hagan más y está organizando un foro en línea de las principales economías sobre energía y cambio climático para presionar a otros países para que refuercen sus políticas climáticas. Joe Biden se comprometió a duplicar la financiación para el clima

destinada a los países en desarrollo de aquí a 2024. También en la COP26, Estados Unidos y China alcanzaron un acuerdo para reducir las emisiones de gases de efecto invernadero. Ambos países son responsables del 40% de las emisiones mundiales.

Un segundo decreto revocó el permiso de construcción del oleoducto Keystone, que habría transportado crudo canadiense a Estados Unidos, y suspendió la explotación de combustibles fósiles en el Refugio Nacional de Vida Silvestre del Ártico, en Alaska. Joe Biden también decidió que todas las medidas medioambientales adoptadas por la administración anterior debían examinarse para determinar en qué medida contribuían a la protección del medio ambiente. Durante el primer trimestre de la presidencia de Biden, se añadieron 17 nuevas medidas de protección medioambiental y se derogaron 22 de las medidas regresivas introducidas por Donald Trump.

Joe Biden también está creando un nuevo consejo, el *Consejo Asesor sobre Justicia Medioambiental*, que depende directamente de la Casa Blanca y promueve la justicia medioambiental. La ambición de su administración es lograr la neutralidad de carbono para 2050 e invertir masivamente en energías renovables. Para finales de la década de 2020, la administración Biden tiene previsto ampliar el parque eólico marino de la costa este hasta producir 30 gigavatios.

Medidas sobre las armas de fuego

El 8 de abril, tras tres tiroteos desde que asumió el cargo, Joe Biden anunció la introducción de medidas específicas para limitar la proliferación de armas de fuego en Estados Unidos. La primera de estas medidas pretende combatir las "armas fantasma", de fabricación casera y sin número de serie. También anunció normas más estrictas para determinadas pistolas equipadas con un accesorio estabilizador fijado al brazo del tirador.

Tensiones con el Congreso

Joe Biden encontró rápidamente dificultades para conseguir que sus promesas electorales fueran aprobadas por el Congreso, donde los demócratas estaban divididos sobre su plan de recuperación y la reforma electoral. En este contexto, se reunió con miembros del Congreso e intentó romper con el uso de la mayoría cualificada en el Senado en favor de la mayoría simple, pero fue en vano, ya que los demócratas Joe Manchin y Kyrsten Sinema se opusieron a la medida .

Tensiones con el Tribunal Supremo

El 24 de junio de 2022, el Tribunal Supremo, dominado por los republicanos, anuló el caso Roe contra Wade, que garantizaba el derecho al aborto a nivel federal. Tras la decisión, el Presidente Joe Biden declaró que se trataba de un "día oscuro para Estados Unidos" y habló de un

"trágico error". Su predecesor, Donald Trump, dijo que la decisión "sigue la Constitución, y lo reduce todo al ámbito estatal, que es lo que siempre debería haber sido", y que era "la voluntad de Dios".

Elecciones de mitad de mandato en 2022

Debilitado en los sondeos desde los primeros meses de su presidencia, Joe Biden participa activamente en la campaña demócrata para las elecciones de mitad de mandato, que tendrán lugar el 8 de noviembre de 2022 y renovarán el Senado y la Cámara de Representantes. Desde hace varias semanas, moviliza a sus tropas en mítines, llamándolas a "salvar la democracia", y hace intervenir en grandes concentraciones a los ex presidentes Barack Obama y Bill Clinton, que dirigen la campaña junto a él. Según Le Figaro, Joe Biden "intenta frenar una derrota en ciernes", y podría incluso enfrentarse a un proceso de destitución si el bando republicano, liderado por el expresidente Donald Trump, consigue recuperar el control de la Cámara de Representantes.

Al final, Joe Biden perdió el control del Congreso tras las elecciones, pero conservó la mayoría en el Senado, lo que le permitió seguir gobernando.

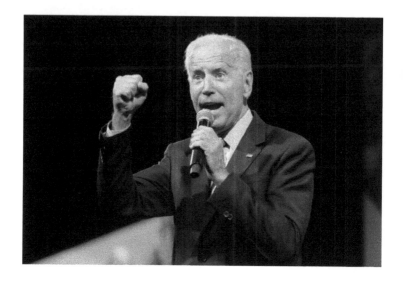

Política exterior

Europa y Rusia

En marzo de 2021, a pesar de su reputación de adoptar una línea hostil hacia la Federación Rusa, describió a su homólogo ruso, Vladimir Putin, como un "asesino" y prometió que Putin "pagaría el precio" de sus acciones, incluida la posible interferencia en las elecciones presidenciales estadounidenses de 2020; estas declaraciones llevaron a Moscú a retirar a su embajador en Estados Unidos. Los dos hombres se reunieron por primera vez tres meses después en Suiza.

Sin embargo, la mejora de las relaciones entre Estados Unidos y Ucrania que se esperaba con la elección de Joe Biden no parece producirse. En julio de 2021, su administración llegó a un acuerdo con Alemania para levantar las sanciones estadounidenses al gasoducto ruso Nord Stream 2, un proyecto que reduciría drásticamente el suministro de gas a Ucrania. Los opositores a Putin denunciaron esta decisión, aunque Joe Biden no se reunió con el presidente ucraniano Volodymyr Zelensky durante su gira por Europa en 2021.

El primer viaje al extranjero de Joe Biden como jefe de Estado tuvo lugar en junio de 2021, con motivo de las cumbres de la OTAN y del G7 en Bruselas. Se mostró

especialmente rezagado en comparación con su predecesor y los demás líderes, y manifestó su preferencia por un acercamiento a Alemania antes que a Francia᾽ .

En septiembre de 2021, firmó un vasto "pacto de seguridad" con Australia y Reino Unido para contrarrestar a China, lo que provocó una crisis diplomática con Francia, que vio torpedeado su contrato de 30.000 millones de euros con Australia para construir doce submarinos. El ministro francés de Asuntos Exteriores, Jean-Yves Le Drian, deploró "una decisión brutal y unilateral que se parece mucho a lo que estaba haciendo el señor Trump"᾽ . Al agravarse la crisis diplomática, el presidente Emmanuel Macron convocó a los embajadores franceses en Australia y Estados Unidos, oficialmente para "consultas". Tras una conversación telefónica entre Emmanuel Macron y Joe Biden, en la que Francia y Estados Unidos se comprometieron a restablecer la confianza mutua entre ambos países, el presidente francés anunció el regreso del embajador a su puesto, que tuvo lugar el 29 de septiembre de 2021 [ref. aconsejada].

Guerra en Ucrania

Durante la invasión rusa de Ucrania en 2022, Joe Biden impuso sanciones económicas a Rusia y pidió a la comunidad internacional que hiciera lo mismo. También

autorizó envíos de armas a Ucrania para ayudar al país a defenderse.

Corea del Norte

Al igual que Donald Trump, Biden dice estar dispuesto a reunirse con el líder de Corea del Norte, Kim Jong-un, a condición de que se hable del programa nuclear norcoreano.

Oriente Medio

Como ya indicó antes de su elección a la presidencia, Joe Biden mantiene la embajada estadounidense en Israel en la ciudad de Jerusalén, en línea con la polémica elección de Donald Trump.

En julio de 2022, Biden viajó a Oriente Medio debido a los altos precios de la energía en Estados Unidos. Durante la visita, se reunió con los líderes de Irak, Egipto y Emiratos Árabes Unidos para hablar de las relaciones bilaterales. El 16 de julio de 2022, asistió a la conferencia del CCG' . Sin embargo, hizo caso omiso del llamamiento de activistas y grupos de la sociedad civil para que los dirigentes de Oriente Medio y el Norte de África abordaran las violaciones de derechos humanos y su visita fue criticada por defensores de los derechos humanos' . Además, su viaje fue un intento de acercar a saudíes e israelíes.

Durante la guerra Israel-Hamás de 2023, Joe Biden prometió más ayuda militar y política a Israel. Afirmó haber visto la decapitación de niños por parte de Hamás, declarando: "De hecho, nunca pensé que vería imágenes y he confirmado imágenes de terroristas decapitando niños". Más tarde, el portavoz de la Casa Blanca aclaró que los funcionarios estadounidenses y el Presidente nunca habían visto esas fotos.

Afganistán

Continuando con el movimiento iniciado por el presidente Trump, en abril de 2021 anunció la retirada total de las tropas estadounidenses comprometidas en la guerra de Afganistán desde 2001 para el 31 de agosto siguiente. Los talibanes aprovecharon esta decisión para lanzar una ofensiva a gran escala contra un ejército afgano muy debilitado. A principios de agosto, aunque el presidente de Estados Unidos había dicho el mes anterior que era "muy improbable que los talibanes tomen el control total del país", los talibanes se anotaron una serie de victorias y avanzaron hacia Kabul, mientras se organizaba una evacuación de emergencia de diplomáticos estadounidenses.

Joe Biden fue criticado desde todos los frentes -se le acusó de falta de preparación y de empatía-, pero se negó a cambiar su plan, que incluía proporcionar apoyo aéreo al ejército afgano: señaló el coste de esta guerra para

Estados Unidos e instó a los afganos a "tener la voluntad de luchar". Como la administración Biden no había organizado con antelación las evacuaciones necesarias, Estados Unidos envió tropas para asegurar el aeropuerto de Kabul, donde el 26 de agosto unos atentados reivindicados por el Estado Islámico costaron la vida a unas 170 personas, entre ellas trece militares estadounidenses. El último avión del ejército estadounidense abandonó finalmente Kabul el 30 de agosto de 2021. A raíz de este suceso, al caer sus índices de popularidad, el Presidente Biden se asoció a una imagen de incompetencia y ligereza, muy similar a la de Jimmy Carter durante la crisis de los rehenes estadounidenses en Irán.

Con motivo del final de la retirada de Afganistán, anunció el fin de la era de las "intervenciones militares" estadounidenses y una reorientación de la fuerza militar del país hacia "intereses nacionales más esenciales".

Elecciones presidenciales en 2024

En una rueda de prensa celebrada el 26 de marzo de 2021, Joe Biden afirmó que "consideraría" presentarse como su sucesor en las elecciones presidenciales de 2024, de nuevo con Kamala Harris como compañera de fórmula. Posteriormente reiteró públicamente este deseo en varias ocasiones, declarando a los medios de comunicación estadounidenses que sería "muy afortunado" de poder

enfrentarse de nuevo a su predecesor republicano Donald Trump en 2024'.

En las encuestas realizadas durante su mandato, cuando se le puso a prueba frente a Donald Trump o Ron DeSantis, fue alternativamente derrotado y reelegido. Para algunos comentaristas políticos y miembros del Partido Demócrata, la avanzada edad de Joe Biden, el primer presidente estadounidense de más de ochenta años, podría ser un "freno" a su capacidad de volver a presentarse a la carrera por la Casa Blanca. A partir de julio de 2022, los medios de comunicación internacionales transmitieron la preocupación de los votantes demócratas, que consideraban que la edad de Joe Biden se estaba "convirtiendo en tema de debate político", y algunos creían que el presidente estadounidense estaba "poniendo a prueba los límites de la edad y de la presidencia". Una encuesta mostraba que el 64% de los demócratas pensaba que Biden era "demasiado viejo" para presentarse de nuevo a la presidencia, y deseaban que otro candidato ocupara su lugar.

El 15 de noviembre de 2022, su predecesor Donald Trump anunció su candidatura a las elecciones presidenciales de 2024 desde su casa de Florida. En un tuit, Joe Biden reaccionó declarando que "Trump ha defraudado a Estados Unidos", por considerar que trabajaba para

"amañar la economía para los ricos", sin anunciar, no obstante, que él mismo se presentaría a la reelección.

Joe Biden anuncia oficialmente su candidatura para un segundo mandato el 25 de abril de 2023 en un vídeo publicado en su cuenta de Twitter, de nuevo con Kamala Harris como compañera de fórmula. Dice que se presenta para "terminar el trabajo", haciendo hincapié en la "lucha" por la libertad y la democracia. Las encuestas le dan como claro favorito en las primarias demócratas . A escala nacional, los sondeos le sitúan a la par de Donald Trump, debilitado por varios procesos judiciales. En un momento en que se plantean cada vez más preguntas sobre su salud y sobre cuándo cumpliría 86 años al final de un segundo mandato, tres cuartas partes de los estadounidenses dudan de su capacidad para ser Presidente hasta 2029 .

Estado de salud

Durante la campaña presidencial de 2020, el estado de salud de Joe Biden es regularmente objeto de especulaciones. Aunque ya ha sufrido dos derrames cerebrales, una embolia pulmonar y una trombosis venosa profunda, ciertas declaraciones incoherentes y su aspecto apagado han suscitado interrogantes y han llevado a Donald Trump a describirle como *Sleepy Joe*". Negándose a someterse a una prueba neuropsicológica, Joe Biden niega estar senil. En estas circunstancias, la

elección de su vicepresidente parece especialmente importante".

Durante el primer año de su presidencia, perdió el equilibrio en varias ocasiones, cometió varios errores diplomáticos, parecía cansado o desorientado en reuniones internacionales, se mostró confuso en varios temas y realizó varios comentarios incoherentes'" . El 19 de noviembre de 2021, su vicepresidenta, Kamala Harris, ejerció las prerrogativas de la presidencia después de que Biden se sometiera a un examen médico que requirió anestesia general, lo que la convirtió en la primera mujer en ocupar el cargo de Presidente de Estados Unidos durante una hora y veinticinco minutos; tras la operación, su médico lo declaró físicamente apto para gobernar el país, destacando en particular un "examen neurológico extremadamente detallado" que no mostraba ningún signo de trastorno mental. Sin embargo, a diferencia del año anterior, la mayoría de los votantes encuestados no le consideraron en "buen estado de salud".

A medida que avanzaba su mandato, el comportamiento del presidente estadounidense alimentó las dudas sobre su salud mental y su posible senilidad'" . En junio de 2023, a medida que sus meteduras de pata se hacían cada vez más frecuentes, *The Guardian* señaló que la preocupación por las capacidades cognitivas del Presidente, un tema del que antes se ocupaban principalmente los medios

conservadores, era cada vez más común. En septiembre siguiente, el *Evening Standard* declaraba que "Joe Biden ya no está mentalmente bien para ser Presidente".

Índice de popularidad

Aunque comenzó su mandato con un 55% de opiniones favorables, su popularidad cayó en el verano de 2021, debido en particular a su gestión de la retirada de las tropas estadounidenses de Afganistán' . En noviembre, un año después de su elección, cayó a un mínimo histórico del 42,5% de opiniones favorables según *FiveThirtyEight,* y solo un presidente estadounidense -su predecesor Donald Trump (38%)- ha estado más bajo en este punto de su presidencia desde la Segunda Guerra Mundial' . Las principales quejas de los estadounidenses se refieren a la economía, su gestión de la pandemia de Covid-19, el aumento de la inflación, la inseguridad y la inmigración'' .

En el verano de 2022, la popularidad de Joe Biden cayó en picado hasta el punto más bajo de su presidencia en medio de las críticas a su respuesta a la invasión rusa de Ucrania y a la inflación'' . Posteriormente, la popularidad de Biden subió considerablemente, en parte como consecuencia de los mejores resultados económicos' .

Publicación

Premios

En 2011, *la revista Time lo nombró uno de* los 100 hombres más influyentes del planeta.

El 15 de mayo de 2016, Joe Biden recibió (junto con John Boehner) la Medalla Laetare de la Universidad de Notre-Dame-du-Lac, considerada la más alta condecoración para los católicos estadounidenses.

- Medalla Presidencial de la Libertad concedida por Barack Obama el 12 de enero de 2017.

Otros libros de United Library

https://campsite.bio/unitedlibrary